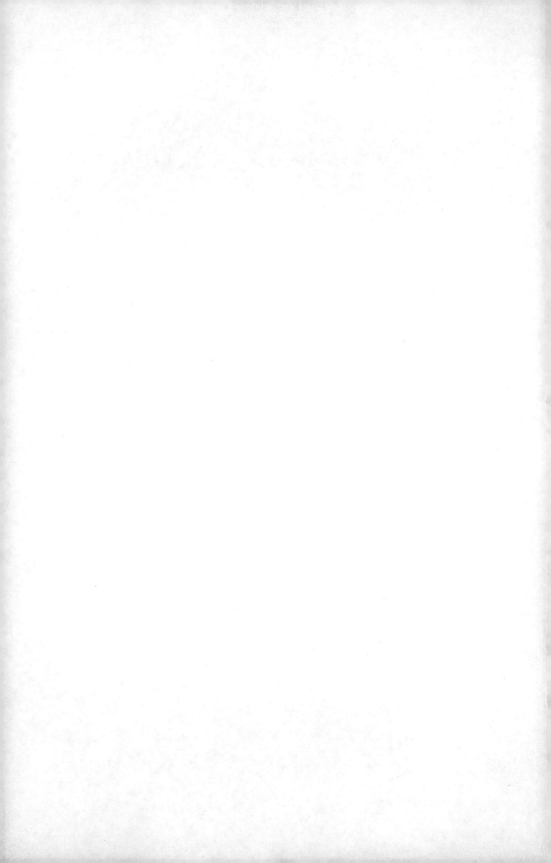

茶風系列

FORMOSA TEA

認識茶 泡茶品茶

陳紹寬◎著

〈鹿序〉
茶話家山情
有情煮茶話，我心亦芳香

　　好友陳紹寬兄（茶藝傑出專家、氣功大師），近著《泡茶品茶認識茶》實為飲茶文化專著，筆者有幸暢讀原稿，不單以外行人喜攬「茶文化」的精華篇章，十分感佩專業知能之對社會生活有其特異的創意，而其內光燭照之處，似在以「茶趣」的精神，再興傳統道統生活，並規劃人類文化學，以及光大民俗學精美火炬，照亮未來和平幸福生活的寄望。

　　紹寬兄曾與筆者談及「如何命一新題印證社區教育」作專題演講，題意在「人在衣食生活無憂無慮之後，還當注意些什麼重要的事？」還有一次筆者請教他：「你教的氣功，有些什麼重點？我們也可以學會嗎？」他說：「我教人學會哈腰，那就等於學會了西藏人的三步一伏地，長行大禮拜的功夫！」紹寬兄卓見深遠，言簡意賅，菩提之心，令人感同身受。

　　說到「茶與同情」的精緻文化，文籍著有茶，也叫做茗，茶本稱「荼」，至唐代陸羽著《茶經》，才叫茶。

　　茶舍：烹茶供客之所，吳應箕南都記聞：「金陵橋口，有五柳居地方，在萬曆戊午年間，有位僧人，租用一家茶舍，但來飲茶的人，一天不能超過幾席，都是飽學之士，這是南中地方，開設茶舍，都由此開始興起。」

　　茶會：商人群聚於茶館，談交易的人，稱茶會。各業各幫多有其指定茶肆，為聚會地點。凡行市高低，貨物豐缺，概在茶會中傳達，以現代知識經濟為特色，商人多是學者經營，茶會的進步與運作，已更有其繁榮優雅的景觀，更無論了。

　　茶話：有茶必有話，有話即有茶。這是萬物之靈的人類，有別於其他動物最大不同之處，集二人以上品茗，安心、順氣的交換經驗，乃至緩衝調停紛歧，提供新智慧之見，一拍即合，皆大歡喜，這都是茶話之中，未來將愈精彩的可見成果。

　　語云：處處為家，處處家，在家那一邊，長橋的南來北往，山邊有水，水旁有人，有人越多，茶話的機會也就越來越文雅，越來越熱鬧。今日世界之大，科學發達，遠跨七大洋洲，山海太空，都正積極開發，四海之內，皆兄弟也。友情！友情！人人都需要友情。不能孤獨走上人生旅程，……這呼聲，這希望，越會在人間實現。

　　以下各節，是筆者在行旅人生和民俗考察中、茶話裡，輕拾得來的一鱗半爪，片言可愛，嘻哈語彙，也成妙語天成：例如

　　㈠尼加拉瓜大瀑布岸邊有標語說：「你要彩虹，就得忍受一點小雨。」

　　㈡印度高山危嶺轉彎處，有標語說：「良辰美景，請慢慢地欣賞啊！」

　　㈢古人說：「談笑有鴻儒，往來無白丁。」

　　㈣孔子：「溫柔敦厚，詩教也。」

　　㈤耶穌基督：「人的盡頭，才是神的起頭。」

　　㈥台灣諺語：「天公疼憨人。」

　　㈦四川名言：「先要把言語拉拉順嘛！」

　　㈧亞里斯多德：「君子有三謙；對長輩謙遜是本分。對平輩謙和是親切。對晚謙虛是高貴。」

　　㈨溽暑正炎，偶然記起一首古詩：

綠樹陰濃夏日長，樓台倒影入池塘，
水晶簾動微風起，滿架薔薇一院香。

㈩還有流傳的偉人名言說：「沒有信仰，就沒有精神。」

幾杯好茶，幾位知心，心靜自然涼，人能與天意同在，豈止是「茶文化」的可貴，則生不虛度，意興蓬發，氣定神閒，心曠神怡，也正是「茶趣」的本色嗎？敬請大德指正，謝謝盛情！

鹿宏勛　學塗 2007.4.12 於台北市

自　序

　　「泡茶」好像很簡單，與煮飯一樣，家家都泡茶，人人都會泡，可是真要泡一壺好茶，則可能沒有幾人敢拍胸脯保證，能真的請人喝杯好茶，或許有很多人認為買昂貴的茶就是好茶，或用小壺泡出的茶才叫好茶。這可與本書大意相悖，泡一壺好茶，是要把手中的茶，泡出它的優點，泡出它的特色。茶雖然天天泡，可是很少有人知道如何泡好一杯茶。我曾經看過在一次科學的演講會上，好不容易請到一位科學家來演講，待他出場與大家打過招呼後，喝一口茶，準備開講，卻一直咳嗽不停，之後雖由主持人代打圓場，但已失去了一場美好聚會的意義。這是一個平時不重視泡壺好茶的典型例子。

　　茶是每天開門七件生活要事之一，與我們生活息息相關，但很少有人會去注意其中一些要領。吾生長於貧窮茶鄉鹿谷，好不容易能夠到外鄉讀書之後，做了 10 年公務員，又回到家鄉經營茶的本業，30 年來茶養活了我們一家，平安的步入老年，我們很感謝茶給我們的恩惠，並與茶產生了感情。

　　記得有位名人說：「少年要狂，青年要闖，壯年要

守，老年要傳。」吾平生好學，但記憶不佳，所以可說沒什麼特長，還能傳什麼？有天夢醒了悟，傳承就是傳你最熟悉的知識嘛！

30年來我確實對茶下過很多功夫，研究茶、玩茶、賣茶，但也有一段時間不泡茶，因為身體在抗議。

我覺得喝茶補充水分是生理的需求，能體會到茶的美味是人生一大享受，在需求與享受中又能注意到健康，那就更完美了，我現在又開始泡茶，但有所挑剔，我就把這些心得寫出來，讓大家共賞。

飲茶確實有很多好處，最基本的是解渴補充水分，解決生理的需求。

茶有消除疲勞之功能，自外歸來一杯熱茶下肚，立刻去除煩躁，忘了疲勞，那種快感筆墨難以形容。

客人來訪先敬一杯溫熱的茶，穩定情緒，主客之間心靈的融洽是人際溝通的藝術，以茶會友有一拍即合之效。

茶性收斂，令心寧靜，是設計師、科學家、玩弄電腦的工程師，是日理萬機的企業家、政府大員等最佳飲料，也是靜思參禪的好伙伴。

　　茶是平易近人，男女老少咸宜，家人聚會皆可共品共飲，是增進家庭溫馨氣氛的好題材。

　　品茶藝術有精緻細膩的一面，有專心泡茶的禪意，有誠心敬茶的內涵，有耐人尋味、懇切待客的溫暖，因此鬥茶比趣是文人雅士娛樂的好項目。

　　在此我把30年來的經驗寫出來，作為拋磚引玉，盼望有心的後起之秀，把優良飲茶文化繼續發揚。

　　另外也寄望擁有世界一流製茶技術的台灣，不要因為不懂喝茶而被咖啡佔據茶市場的光芒。實際上這是茶界的隱憂，我覺得茶政單位及茶界需要推進一步，以前為提高生產技術，辦理製茶比賽，現在則須辦理泡茶比賽，刺激消費市場，讓賞茶的水準提高；讓人人都懂得泡出一壺好茶，才有永續經營的空間；讓已形成的台灣特色飲茶文化不致褪色；讓自己家中之寶不要流失，優良的飲茶文化得以傳承。

　　本書沒有高深理論，僅是把玩茶的經驗寫出來，遺漏之處難免，請專家們多指教，也算因茶會友。在書中有很多朋友及家人的照片，一方面作為茶飲生活的說明，一方面感謝大家陪我走過漫長的飲茶生活歲月，印在書中常作

懷念，謝謝您們！更感謝鹿老師給我的鼓勵寫序言，祝您永遠健康幸福。現在就用心閱讀，請大家喝杯熱茶，消除疲勞，除去煩躁，快樂健康。

<div align="right">陳紹寬 2005/7/2 於台北</div>

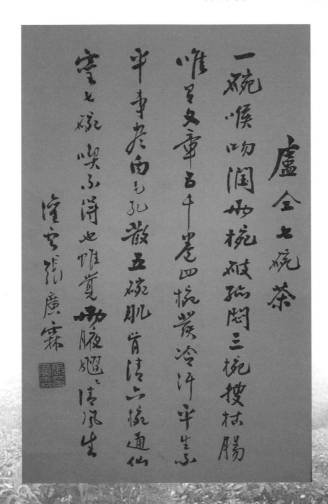

目錄

壹、飲茶文化　17

　　一、飲茶文化的傳承　18

　　二、飲茶文化的形成　23

　　三、客來敬茶是國人的優良文化　27

　　四、提倡飲茶文化，創造生活品味　29

　　五、現在正是推廣飲茶文化的好時機　31

　　六、飲茶文化的永續發展　33

貳、飲茶文化的發展　34

　　一、飲茶的緣起　36

　　二、陸羽《茶經》概述　39

　　三、唐朝茶葉發展之概況　40

　　四、宋朝飲茶文化的發展　48

五、元朝飲茶文化的遠播 54

六、明朝飲茶風氣普及到民間 55

七、清朝飲茶的演變 61

八、民國初期的茶 63

九、近 20 年來兩岸茶藝的蓬勃發展 65

參、泡好茶──先認識茶葉 68

一、以茶樹品種分類 71

二、茶的製造方法分類 72

三、以採收季節分類 78

四、以烘焙溫度分類 80

五、以產地取名的分類 82

六、其他分類方法 83

肆、茶的一般泡法 86

一、烹茶法 89

二、點茶法 90

三、碗泡法　91

四、蓋杯泡法　92

五、杯泡法　93

六、瓷壺泡法　94

七、小壺泡法　95

八、泡茶器泡法　97

九、多人用大壺茶的泡法　98

十、袋茶的泡法　100

十一、敬神之茶的泡法　101

十二、緣訂終身的甜茶泡法　102

伍、泡好茶的五大要領　103

一、用心泡好茶　104

二、依茶之性決定泡茶方法　106

三、放入適量的茶葉味道足　107

四、注意沖茶的水溫　108

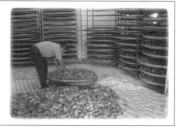

五、掌握浸泡的時間 110

陸、如何泡出茶葉的特色 111

一、綠茶的泡法 112

二、清茶與膨風茶的泡法 114

三、烏龍茶與鐵觀音的泡法 117

四、紅茶的泡法 121

五、其他茶的泡法 126

柒、隨時隨地泡好茶 128

一、會議場所與餐廳的好茶 130

二、溫暖友誼茶的泡法 133

三、溫暖的家庭茶的泡法 136

四、知己茶友的品茗泡法 137

五、個人獨飲的泡法 138

捌、品茗的泡法　140

　　一、品茗時機　146

　　二、好的茶伴　148

　　三、品茗的好環境　150

　　四、泡好茶的器皿　152

　　五、選擇好的茶葉　169

　　六、好水好茶湯　175

　　七、茶具的擺放　177

　　八、泡好茶的技術　179

　　九、品茗的操作程序　181

玖、品好茶的方法　188

　　一、評好茶看心意　190

　　二、用「心」賞好茶　194

　　三、賞茶湯　197

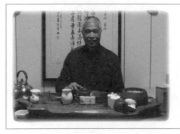

四、多讚美　199

五、敬茶三巡而成禮　200

六、結束與送客　201

拾、頂極好茶的製造　202

一、製造頂極好茶的條件　204

二、製造頂極好茶的過程　215

三、頂極好茶的儲存　222

拾壹、好茶的評審　226

一、從科學的角度評好茶　228

二、依台灣區半醱酵茶製茶競賽審查標準評茶　230

三、簡易的審茶方法　231

拾貳、如何喝出健康的茶　233

一、根據古人的經驗瞭解茶的本性　234

二、根據現代科學分析茶中元素　235

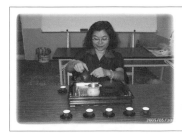

三、根據多方研究報告，茶有保健功效　237

四、飲茶應注意事項　239

拾參、飲茶趣事　242

一、禪宗「喫茶去」的公案　244

二、綠茶變紅茶的故事　247

三、關於鐵觀音茶名稱的由來　249

四、西湖龍井茶分三品　250

五、雲南普洱茶　252

六、武夷岩茶和安溪鐵觀音茶　253

拾肆、茶的詩歌　254

拾伍、結語　277

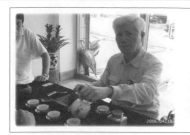

1.

飲茶文化

飲茶生活在中國已經流傳了幾千年的歷史。茶在我們生活中之重要，被列為生活七項必需品之一，所謂開門七件事「柴、米、油、鹽、醬、醋、茶」，茶是生活中不可或缺的必需品。

1. 飲茶文化

一、飲茶文化的傳承

什麼是飲茶文化？文化是人類生活的記錄，也就是人類智慧的累積。所以茶飲文化就是人類生活中，嘗試體驗出來的智慧之累積的飲食記錄。

所有生命都需要大量的水，在沙漠中的種子沒有水分是不能發芽的。人的身體需要大量的水，人體百分之七十幾是水，植物、動物含水量也差不多。製茶時五斤茶菁才能做出一斤茶乾。這表示動、植物都需要大量的水，因此人除了每天從食物中攝取的水分外，還需要另外補充水分。人是聰明的動物，喜歡在補充水分時加點味道而成為一種享受，茶是中國人歷經幾千年體驗出來的美味，所承傳下來的最佳飲料。

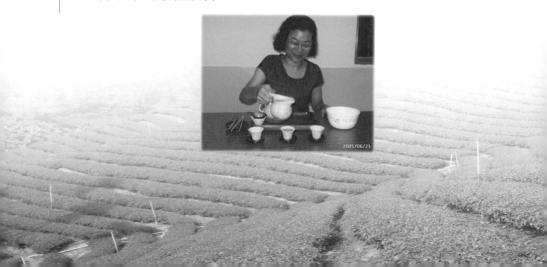

　　飲茶生活在中國已經流傳了幾千年的歷史。茶在我們生活中之重要，被列爲生活七項必需品之一，所謂開門七件事「柴、米、油、鹽、醬、醋、茶」，茶是生活中不可或缺的必需品。

　　茶之被發現，初期是當一種「藥」物來使用，據文獻記載：「神農氏嘗百草而中七十二毒，得茶而解之」。以此說法；茶應源自於四千五百年前，當時的茶是以解毒的「藥用」飲品。

　　茶，據中醫《本草備要》中記載：「茶性，苦甘微寒，茶的功能：(1)下氣消食。(2)去痰熱，除煩渴，清頭目，醒昏睡。(3)解酒食、油膩、燒炙之毒。(4)利大小便。(5)多飲消脂，寒胃。(6)禁忌：空腹飲茶。」

　　茶性因有下氣消食，去痰熱，除煩渴，清頭目，醒昏睡，並有利暢大小便等諸多種好處，在漢地成爲日常飲料而普遍流行。

　　茶因有解酒食，驅油膩，退燒炙之毒，所以天天肉食的邊疆民族特別喜愛，有「寧可一日無食，不可一日無茶」之諺語，故有「一日無茶則滯，三日無茶則病」之說。所以在明史《食貨誌》記載說：「番人嗜乳酪，不得茶，則困以病。」

茶是經過歷代的經驗，飲茶益多而害少，因此才被廣泛的應用為日常的飲料，並發展成休閒的佳品，形成飲茶文化。

茶是古代皇室的重要貢品項目之一，茶在唐、宋時已成為珍品，皇帝不但自飲，還用以祭天，並把它作為供品，犒賞皇親及重臣以示隆重。茶的發展興於唐，盛於宋，唐、宋年間有關茶事的論述最多。在政策上已有專門管理茶政機構的「茶馬司」。

一般人飲茶是因「生理的需求」，飲茶有補充水分功能，人體需要不斷的補充水分。因人的身體有百分之七十以上是水，根據人體的需求，一個人可以七天不吃飯，但不能三天不喝水。

茶是文人雅士的最愛，茶因有「提神醒腦」的作用，所以受到文人雅士的喜愛。因此歷代對茶事描述很詳盡，對茶之栽培、茶之製造、茶之烹煮、茶之飲用，都有很多的論述，並且有很多讚美的詩文。

茶是僧侶、道人的最佳飲品，因茶有「除煩渴，清頭目，醒昏睡」的作用，對參禪打坐入定有幫助。因此茶亦

是僧侶、道人之喜愛。後來發展到名山寺廟也種茶，種茶成爲僧人們重要工作之一，茶是寺廟待客的主要物品，僧人種茶除了部分自用外，也成爲主要經濟來源之一。

茶是藝術家喜愛的飲料，茶性除了助人提精神、促消化，亦可補充水分，茶味之美，茶味的變化多端，不是一般飲料所能及的。

品茶是滋味和香味的一種「藝術欣賞」。因爲茶味的芳香之雅，久聞不膩。味道甘醇，久留懷念，故有「口齒留香」之讚美詞。茶湯之明亮，清爽開心。茶湯之性斂，有去除油膩之功，賞茶是一種高雅的品味生活。與棋、琴、書、畫、樂皆爲雅仕所喜愛，因此能欣賞茶者，即爲有品味之雅士也。

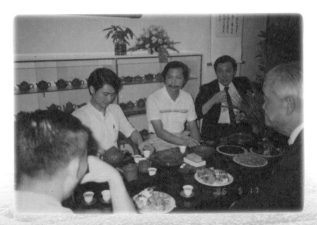

飲茶富有靜心的禪意，故人常稱：「茶禪一如。」因茶富有收斂的性質，有助收心、寂靜之功能，需要心靈寂

靜，日理萬機，負有國家重任的官員、企業家、科學界、電腦工程師們，以茶為飲料最恰當。

　　茶有解除疲勞之功能，故在外活動歸來，先飲一杯熱茶，立刻幫助您將浮動的心沉澱下來，心情平靜，處理事物特別順陽，所以過去賢能主婦都有一種好習慣，家人入門都先敬一杯熱茶，讓人心情穩定之作用。因此飲茶的朋友，比較少爭論的。

　　茶是人際關係的橋樑，客來敬茶是東方人的好習慣，敬茶有誠心歡迎之意。也有主人太忙，家人藉敬茶，以安撫訪客之善巧。還有僅有家人敬茶，主人不見面之意。客來敬茶其中含著很深哲學，是中華民族一種特殊生活文化。

二、飲茶文化的形成

　　一種文化不是短期之內可以形成的，中國飲茶已經有五千年的傳統。從發現天然的茶樹到開發茶園栽培茶樹，再由一般茶樹改良爲滋味甜美、香氣高、產量多的茶樹之發展。從摘下茶葉就曬乾、煮茶，到茶葉經蒸菁、搗爛、擠壓成餅的製茶方法，之後又改爲炒菁的散茶製法。由煮茶改爲碗泡，再進步到壺泡方法。由現泡的熱飲，又進步到罐裝飲茶法，都是智慧的演進。智慧的累積就是形成文化的基礎。

　　台灣的茶葉緣自福建，起先發展的是包種茶，是爲內、外銷的主角，之後也有大宗綠茶外銷，現在已式微。還有一些紅茶，現在即將走入歷史階段，鐵觀音茶，因種植面積小，產量極少，目前以烏龍最具特色，幾乎佔台茶之大宗。

　　台灣飲茶文化的特殊，是因祖先的飲茶習慣傳承，台灣的族群除少數原住民之外，早期都來自閩、粵一帶

的移民，都有飲茶的習慣，尤其閩南一帶，廈門和汕頭沿海的小壺泡茶法，因泡茶以清閒的老人爲多，因此早期亦稱小壺泡茶法爲老人茶，此法延續到今日成爲品茗的基礎。

　　其後又因日本統治台灣五十年，融合了日本茶道精神，雖然「茶道」文化在台灣並不普遍，但其精神卻影響到台灣的飲茶文化的層次。尤其是成套的茶具，成爲女兒嫁粧不可或缺的項目之一。

　　客來敬茶也成爲家庭待客的基本條件。不過在當時的經濟條件下，家中常備有茶喝的，還不普遍，所以飲茶文化之發展，還是近三十年的事。

　　台灣飲茶文化之起緣，可說是吸收了中國南方泡茶方法，採用小壺泡法，叫「小種仔罐」，用小種仔罐泡茶，並以小杯品嚐。這種泡法大部分在茶區的長者，或喜愛喝用小壺泡濃茶的茶癮者。

　　而一般家庭則以日式的瓷壺沖泡待客。待客敬茶都用端盤，端至客人面前以示隆重，所以台灣飲茶文化具有中國的泡法、日本的禮儀，再加上自己的風格創意之藝術化茶藝，可以說是三合一的創舉，成爲今日烏龍茶品茶方

法，也是目前的主流。

　　台灣飲茶文化的提升，除了製茶技術也不斷進步。台灣烏龍茶之品質已受到國際的肯定，台灣烏龍茶的泡法成為特殊的文化。泡茶用具除了成套的茶壺、茶杯、茶盤外，還增加許多輔助器材，如茶海、茶挑、濾網、茶巾、杯墊、水方等，泡茶過程也十分講究，由於因品茶風氣盛行，茶具也隨之發展，以前由大量生產的普通產品，現在走入了藝術化的彫琢藝術，小壺、小杯都是手上玩物，看來可愛，價格不高，人人都收藏得起，因此家家戶戶都是壺藝收藏家。

　　台灣的品茗泡茶方法，可以說把中國南方的小壺泡茶方法發揚光大，把日本的敬茶精神保存，又有現代茶藝家創造的藝術化的布置與設計。

　　台灣飲茶文化的逢勃發展，主要歸功於茶政單位的推展，從事茶葉品種的改良，栽培方法的改進，茶園合理化的管理，病蟲害的防治，製茶方法的更新，機械設備的一再求進步，製茶師的培訓，並且倡導飲茶，奠定了製造好茶的基礎。

　　並因常舉辦製茶比賽，大大的提高製茶技術，提升了品質，增加了產量，也激起了社會的飲茶風氣，並興起了

一股品茗熱潮，因此茶商也創造了一些特殊的格調，而富藝術氣氛的茶館紛紛開幕，形成具有台灣特色的飲茶文化。

　　另外有一項重要因素，是民國六〇年代（1971年）台灣經濟的起飛，30多年來因工商業的發展，國民所得增加，普遍的人都能享受得起喝昂貴的好茶，好茶茶價一路飆漲，而激勵茶農的興趣。在此品茗熱潮下，茶農因收入豐富，在民國七〇年代（1981年），一般人民擁有汽車並不普遍，鄉下的茶農也與都市商人一樣買起汽車代步，令人羨慕。報紙上的漫畫還特別在專欄畫「凍頂號汽車」來形容茶農的富裕生活。凍頂是烏龍發祥地，茶農因有豐富收入，受到極大的鼓勵，興致高昂，不怕辛勞，每逢採茶期，男女老少，日以繼夜，不眠不休，家家總動員，用心製好茶，因而創造出品質極佳的世界奇茗，清香甘醇的凍頂型烏龍茶，為國內外人士之喜愛。

　　台灣小壺泡茶法是一種品茶的文化，但提起飲茶文化，不能如目前僅在品茶、僅在愛茶者之間動腦，這對一般大眾化的飲茶則不夠方便化，如開會用茶、辦公室用茶、旅行用茶等，這些飲茶的方式，尚有待改良與發展，這樣茶葉的前途才有更寬廣之空間。

三、客來敬茶是國人的優良文化

客來敬茶的東方優良的傳統，不論是中國、日本、韓國都如此，這是有很高深的待人藝術的。客人來訪，因經過漫長奔波，難免疲勞急躁，先讓他喝一杯溫熱的茶，鎮定心神，加一份溫暖，減一分躁氣，再談正事，從人際關係溝通上來說，這是一步高明的溝通藝術。

在一般家庭中就有這樣的待人基本禮儀，這是一種非常好的習慣，值得我們繼續發揚光大。難怪最重視家庭教育的日本，家家都具備成套茶具，隨時準備泡壺熱茶待客，不僅是客人來訪，就是家人從外面歸來，也是泡杯熱茶招待。

台灣被日本統治五十年，茶具是女兒出嫁要項之一，這是隨時泡茶待客之基本配備。現代方便多了，家中都有開飲機、熱水瓶，隨手可以泡茶，這種好習慣，值得我們保留。

可是現代的年輕人，不懂以熱茶待客之涵意，改以冷

飲、咖啡待客，除了解渴功能外，對溝通工作遠不如一杯
溫熱的茶。

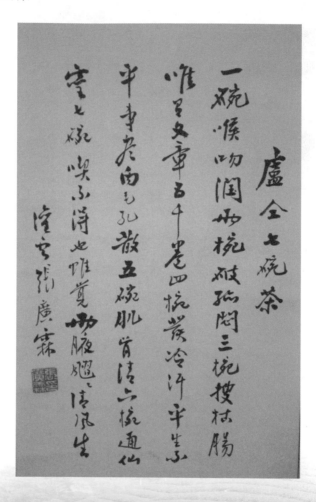

四、提倡飲茶文化，創造生活品味

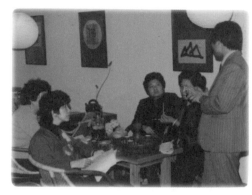

什麼是富有品味的生活？品味是一種高雅興致有理的感覺。例如我們稱讚一個人風度翩翩，就是指他的一舉手一投足，談笑風生，都讓人覺得舒服。

生活要有品味，是需要學習的，飲茶是一項老少咸宜、男女皆歡的休閒生活，有人一時興起，寫下千古好文章，有人因茶而寂靜悟道，有人高談闊論，盡散社會不平事。

飲茶文化原是文人雅士之喜愛，本是上層社會的生活，倡導飲茶文化，不能僅講究茶葉質的好壞、茶葉價格的高低。飲茶文化，必須注入一些規矩和禮儀，提高飲茶格調，使紳士、淑女們有所共鳴、喜愛，才能稱得上高尚文雅，深入上層社會。

飲茶文化是落實生活品味化，顯現生活精緻化的具體方式之一。以前中國的仕女、大家閨秀，都學琴、棋、

詩、畫、繡。日本仕女出嫁前，特別學習茶道、花道。他山之石亦可為鏡。給品味的生活加一些樂趣。

　　所謂提倡飲茶文化，並不可僅限於小壺的品茗，平時的飲茶也要重視。平時的飲茶，在泡茶方式上杯泡、碗泡、泡茶器的應用都是好方法。在茶的種類上綠茶、紅茶、烏龍茶，都有其講究的必要，泡茶方法、敬茶禮儀都可以表現飲茶的文化水準。

五、現在正是推廣飲茶文化的時機

台灣從農業生活到工業起步的時代，人們從貧窮到小康，窮困時招待親友最好的是吃，吃好像是人們最大的享受，因此應酬特別多，迄今這種勞民傷財的應酬，人們已開始有了倦態，那些窮怕的人也老了。新的時代人們受的教育高，生活強調品味化。因此推廣茶藝入家庭正是時候。

台灣由農業社會到工業社會的發展，人口由農村向都市流動，新社區發展快速，鄰居互不相識、互不往來，經過幾十年的融合，目前社區的生活，已趨穩定狀態，流動人口緩和，往日陌生的鄰居漸成好友，往來日漸頻繁。邀請鄰居泡茶是最好的交往橋樑。

又因當今社會的發展，很多工作都被機器、電腦所代替，因此假日增多，閒暇時間特別長，並且現在平均壽命延長，退休人口越來越多，推廣茶藝活動，正是銀髮族們的好活動。

從今日豐衣足食的生活來看，每天大魚大肉，煮的、

炒的、炸的都是油膩不堪，八、九歲的孩童肥胖的比率越來越高，造成營養過剩，因此減肥行業特別發達。在茶的成分中有一種叫兒茶素，具有游離特性，有溶解油垢之功效，推廣健康，提倡每日飲茶養生，正是符合當今社會之需求。

由上列需求而論，飲茶文化的推展，倡導飲茶文化，發揚中華固有文化，正是時機。

六、飲茶文化的永續發展

推廣飲茶文化是永續發展、繼續深耕的工作。飲茶文化的發展相當廣泛，包括；種茶、製茶技術的改進，泡茶、飲茶的研究，品茶、敬茶的禮儀，茶食的變化，茶具的藝術等等，還應把茶的經營事業化。

所謂事業化，就是把飲茶文化企業化，像咖啡的經營，不斷的推出新的器具，不斷的推出新的喝法。

英國不產茶，可是英國的立頓紅茶銷售全世界，產茶的台灣應該學習，不要只賣原料，要銷售成品，這就是企業化、事業化。

還有很重要的一項，是多舉辦泡茶比賽，不要老停留在製茶比賽的舊框框，鼓勵製好茶之後，還應刺激消費市場，這才是永續經營的保障。

2.
飲茶文化的發展

台灣眞正的飲茶文化，始於民國 60 年代，因經濟起飛，人民生活水準提高，且因茶政單位的提倡，茶藝文化一時興起。

2.飲茶文化的發展

一、飲茶的緣起

(1)**飲茶之被發現：**始於神農氏，距今約四千五百年，也就是公元前二千五百年。據說：「神農氏嚐百草而中七十毒，得茶而解之。」可見茶之發現起之於藥用，並非廣泛使用，而後經過長久的試驗，演變成日常生活飲料，再演變成為今日生活的調劑品。

(2)**茶之被命名：**普遍於周朝。在《爾雅》一書說：「茶，其名稱有荼、檟、蔎、茗、荈五種。」周公說：「檟即苦茶。」

(3)**茶事的最早文字記載：**始於西漢時代宣帝神爵三年（公元前59年）。王褒雇用工人的契約中，即「僮約」的內容，有「烹茶待客和到武陽買茶」的約定。

這裡表示漢代時大戶人家已有煮茶待客的習慣，茶已經是待客的禮儀之一。同時可以發現當時的茶是用煮的，不是用泡的。所以古代的文章記載是烹茶而非泡茶。

⑷**茶正式在書中出現：**是在東漢末，三國時代（公元220～265年）魏國張輯在《廣雅》一書，曾提到荊、巴一帶有餅狀茶糰，飲用時，先炙烤成赤色，搗成碎末置瓷器中，注入沸水，再加上蔥、薑和桔子調味，飲了可以醒酒。

這裡可以看出，東漢末年，約2300年前，四川一帶的製茶技術，已進步將茶葉蒸菁、搗爛，再揉成茶糰、壓成茶餅之作法。不是把茶葉從茶樹上採下來曬乾就好那麼簡單。

同時發現，當時的茶葉味道不夠好，因此還加蔥、薑、桔子調味。另外可以知道，當時已經採用「泡茶方法」，而不是都延用「烹茶」方法。所以說：「茶葉搗成末，注入沸水。」

⑸**專門記載茶事成書：**始於唐朝，飲茶之發展，從漢末三國、晉、南北朝、隋朝，至唐朝500年已相當成熟，書寫文章，詩詞讚美「茶事」的人很多，其中描述最具體、詳實、完整的有唐朝中葉，肅中乾元三年（公元760年）左右，陸羽的記載，他將茶的來源、茶樹形狀、製茶器具、茶的製造方法、煮茶器具、以及煮茶方法、茶的飲用方法等很詳細的用文字描述，並繪圖說明，共計三卷十節，是

一本最早、最詳盡的茶書，所以該書被稱爲《茶經》，作者陸羽被尊爲「茶神」。

　　唐朝的茶書，除了陸羽的《茶經》外，尚有蘇廙的《十六湯品》，張又新的《煎茶水記》。

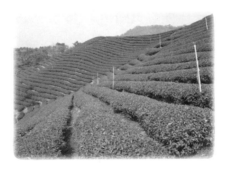

二、陸羽《茶經》概述

《茶經》共計三卷十節，闡述如下：

一之源，描述茶樹的根源，茶樹的形狀、名稱和品質。

二之具，說明採茶和製茶的器具。

三之造，即製茶方法及產品種類。

四之器，即煮茶和飲茶的器皿。

五之煮，即說明烹茶的方法和各地水質。

六之飲，茶的飲法、飲茶的習俗。

七之事，敘述古今有關茶飲有趣的事。

八之出，討論各地所產茶葉的特色。

九之略，茶略是說明出外或不方便時，可以省略的器皿。

十之圖，茶圖是敎人用絹繪製茶經，懸掛於牆上，以便隨時觀看。

三、唐朝茶葉發展之狀況

(一)唐朝茶葉的興盛

1.從《茶經》中可以很清楚瞭解，自東漢末三國時代（公元265年）到唐朝中葉，肅中乾元三年（公元760年）左右，500年間茶事的發展，陸羽時代，當時的茶樹有野生的茶樹，也有發展到人工栽培的茶樹，天然的樹高從一、二尺到數十尺不等，最大的茶樹有2人合抱的大樹。

栽培的茶樹約3年即可產茶。當時發現的茶樹產於巴峽，今四川及湖北一帶。

2.當時種茶已經注意到土壤問題，認為「上者生爛石，中者生礫壤，下者生黃土。」同時也注意到種植地點，當時種茶種在有陽光的山坡林蔭下為佳，謂「陽崖陰林」。

3.從《茶經》中知道，唐朝已很重視採茶時機，採葉面未伸展的紫色嫩芽最好。故說：「紫者上，綠者次；筍者上，芽者次，葉捲上，葉舒次。」同時採茶也講究時機節氣，清明前後、穀雨前後，稱明前茶、雨前茶。

4.《茶經》中描述，唐朝高級茶葉的製造有餅茶、磚

茶兩種。製造方法是：採茶菁→蒸菁→搗爛→壓塊→烘乾→成串→收藏。

《茶經》提到的茶有四種：牔茶、散茶、末茶、餅茶等，餅茶、磚茶可能是最高級製法。

5.從《茶經》說明中，唐朝的泡茶方法有新舊兩種。

⑴唐朝老式的烹茶方法

老式的烹茶方法再分兩種：

①沖泡法，在沖泡茶之前，要把茶葉用刀切碎，要在火上煎熬、炙焙，然後在石臼中搗細，放入器皿中，注入開水沖泡調製茶湯的庵茶。

②用煮的烹茶法，並加上蔥、薑、棗、橘皮、茱萸等香料，一起煮後飲用的方式。即餅茶→用刀切碎→火上煎熬→炙焙→石臼中搗細→放入器皿中，注入開水調製→再加蔥、薑、棗、橘皮、茱萸等香料→一起烹煮後飲用。

⑵唐朝新法是烹茶方法

新的烹茶方法是不加香料，先將茶葉在火上炙烤均勻，烤出香氣然後裝入紙袋，待涼後再搗碎或碾碎，使成粉末，然後煮水，水將沸放入適量的鹽巴，之後從釜中取出一瓢水，再用竹筷在釜中攪拌使水成漩渦，然後放入適

量的茶末，使茶末旋轉翻滾，為了不使白沫濺出，將剛才舀出待涼的開水倒入釜中阻止沸騰，這時粗渣沉殿，細末浮於上面，保持茶之香氣，就飲浮於表面茶之精華（此法在日本茶道中尚有引用）。

6.從《茶經》中知道，唐朝的泡茶方法之講究，烘烤茶餅時，不可用有雜味的木炭，或多脂有煙的木材，並注意烘烤的火溫和距離。

7.泡茶重視水質，謂：「山水上，江水中，井水下。」，並且講究開水的老嫩，謂：「松風、魚眼、翻滾。」水將滾時發出的呼聲為松風，初滾為魚眼，大滾為翻騰。

8.《茶經》告訴我們，茶葉涼性，最適合行為端正的修行人使用。

9.從《茶經》的迭事中，知道茶之歷史，茶始於神農氏，周朝時周公旦，春秋齊國宰相晏嬰，都有飲茶之嗜好。

㈡唐朝飲茶風氣的盛行

　　從唐朝茶詩中可以看出，唐朝飲茶風氣之盛行，文人之間，官場之內，以贈送好茶爲傳遞友誼、懷念舊情的特別多，而文人作詩回謝贈茶人的作品也相當普遍。美妙的讚茶詩詞中，從茶山之美，水質之清，說明茶塢、茶人、茶樹、茶芽、茶舍、茶焙、煮茶、茶鼎、茶甌、採茶、焙茶、煮水情境、點茶、試茶、飲茶、賞茶等，都有詳細的敘述。

　　如李白、柳宗元、白居易、李群玉 、陸龜蒙、皮日休、劉禹錫、溫庭筠、李咸用、顏眞卿、杜牧、薛能、曹鄴、鄭谷、徐夤、鮑君徽、韋處厚、張籍、錢起、盧綸、姚合、陸希聲、成彥雄、僧靈一、皇甫冉等，都有許多詩詞會意。

其中常被人念誦的有盧仝的七碗茶歌：

一碗喉吻潤

二碗破孤悶

三碗搜枯腸，唯有文字五千卷

四碗發輕汗，平生不平事，盡向毛孔散

五碗肌骨清

六碗通仙靈

七碗喫不得也

唯覺兩腋習習清風生，蓬萊山在何處？玉川子乘此清風欲歸去，山上群仙司下土，地位清高隔風雨，安得知百萬億蒼生命，墮在顛崖受辛苦，便從諫議問蒼生，到頭還得蘇息否。

其他名人例如：李白答謝族姪僧中孚贈玉泉仙人掌茶：

常聞玉泉山　　山洞多乳窟　　山鼠如白鴝

倒懸深谿月　茗生此中石

玉泉流不歇　　根柯灑芳津　　採服潤肌骨

叢老卷綠葉　　枝枝相接連

曝成仙人掌　　似拍洪崖肩　　舉世未見之

其名定誰傳　　宗英乃禪伯

投贈有佳篇　　清鏡燭無鹽　　顧戀西子妍

朝坐有餘興　　長吟播諸天

(三)唐朝茶政上設有三大制度

(1)設立「貢茶」制度

因飲茶之風，盛行於上層社會，所以朝庭設有「貢茶」制度，以便取得好茶。當時江蘇宜興的陽羨茶及四川雅州的蒙頂茶，每年都必須定時、定量朝貢。

(2)設立「茶馬法」

　　唐朝另一項新的制度是設立「茶馬法」，這是因為飲茶風氣傳播到西藏、蒙古等邊疆，並設茶馬法，以內地之茶換取邊疆駿馬，一面控制邊疆民生用品，一方面充實軍備用馬。

(3)創造「茶稅」的開端

　　唐朝第三大制度是規定民間買賣茶葉必須課稅，創造「茶稅」的開端。

(四)唐朝飲茶的遠播

(1)唐朝飲茶傳到西藏

　　據記載，唐太宗時，因文成公主與藏王松贊干布聯姻，把茶葉帶到西藏，並傳授飲茶方法，從此藏族逐漸養成飲茶的習慣。

(2)唐朝飲茶傳到蒙古、新疆

　　蒙古人、新疆人都愛喝奶茶，但何時傳入尚待考證。

⑶唐朝飲茶傳到日本

　　日本來華學習佛教的最澄禪師將茶引進日本種植，其後又有空海禪師，將製茶工具及製茶方法帶回日本，而使得飲茶文化在日本生根。繼兩位禪師之後，在宋朝又有榮西禪師兩度來華留學，並再帶回許多茶苗，在日本山城等地培植茶園，並深入研究種茶、製茶、飲茶之技術，而仿陸羽《茶經》撰寫，完成《喫茶養生記》一書，為日本第一部茶書，奠定了今日日本茶道文化之基礎，榮西禪師亦被尊為日本茶道鼻祖。

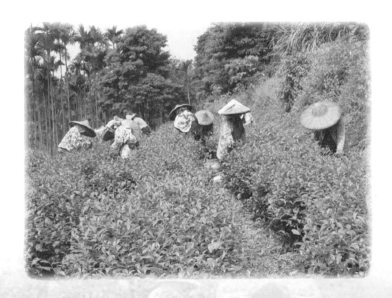

四、宋朝飲茶文化的發展

(一)宋朝飲茶講究藝術化

　　宋朝將飲茶文化變成了趣味藝術，不但講究飲茶之茶、飲茶之器具，還注意到茶湯之香、茶湯之韻，更重視飲茶時的氣氛。

(二)宋朝風行泡茶比賽

因飲茶風氣鼎盛，朝中大臣愛茶，皇帝興趣更高，於是開始有鬥茶之比賽，其認眞之程度，讓人津津樂道的是當時蘇東坡與蔡襄鬥茶，蘇東坡採用竹瀝水爲茶湯。蔡襄，福建人氏，宋仁宗天聖八年進士及第，曾任翰林學士、三司使等職，掌管財政重任，在慶曆年間任福建節度使，轉運各項貢品入京，曾製「小龍團」茶，獻給朝廷，頗得仁宗之讚賞，並著有《茶錄》一書，以補《茶經》之不足。

他與蘇東坡鬥茶,特別跑到惠山取泉水來比鬥茶藝,而被傳爲茶史上之一段佳話。以筆者經驗:竹子所滲之水有清甜之味,用來泡茶有助茶湯之甜美。而據當時的評論,惠山名泉水質爲天下第二。

(三)宋朝皇帝對茶特別喜愛

宋朝飲茶之風盛行,不僅民間以茶餽贈長官、親友已成風氣,而每年三月新茶收成,皇帝以茶祭天,然後分贈朝中重臣。徽宗皇帝還親自撰寫茶書《大觀茶論》,他說:「世間供人需要的植物很多,穀物可充饑,棉麻可禦寒,是不可或缺的生活必需品。茶吸取山川鍾靈之氣,可洗胸腹積滯,而致清和,非一般人所能瞭解。至於茶中之沖澹(平靜)、簡潔、高尙、雅靜的滋味,更非忙亂之人所能欣賞的。」

(四)宋朝讚茶文章不亞於唐朝

茶在春季採收之後,產茶地區的官吏或士紳,選其最得意的好茶寄送長官或好友,因此答謝贈茶之文章非常多,留下不少典故與雅文,尤其當代著名人士:歐陽修、蘇東坡、蔡襄、黃庭堅、司馬光、梅堯臣、孫覿、晁沖

之、揚萬里、僧惠洪、王禹偁、徐鉉、趙抃、林逋、沈與
求、朱松、周必大、王庭珪、陳與義、戴昺、朱子等代表
性人物。所作詩詞不亞於唐朝。

㈤宋朝讚茶的專著也很多

宋朝讚茶的專著，著名的有：歐陽修的《大明水記》
及《浮槎山水記》，蔡襄的《茶錄》，熊蕃的《宣和北苑
貢茶錄》，黃儒的《品茶要錄》，審安的《茶具圖贊》。
特別的是高高在上的徽宗皇帝，亦熱愛飲茶之樂趣，並深
入研究，親著茶書《大觀茶論》共二十篇，專門討論種
茶、製茶、評鑑茶、烹茶，以及保存茶葉之方法等，可見
當時社會對飲茶文化已成風靡。

㈥宋朝的製茶方法分兩階段

1.宋朝早期的製茶方法

雖然延用以前的蒸菁法，但不用搗爛，而用壓榨法，
除去茶膏，然後再加水研碾，碾後做成餅狀，蓋上龍模或

鳳模，再焙乾，即成龍鳳團茶。其程序如後：採茶菁→蒸菁→壓榨→去膏→加水→研碾→成餅→蓋龍鳳模印→烘乾→成團→收藏。

2.宋朝後期製茶方法

由蒸菁改爲炒菁，炒菁的茶是散茶，不用壓成團。

㈦宋朝飲茶的方法

由上述宋朝兩階段的製茶方法，可以想像飲茶方法也有兩種方式：①採用團茶時，先把茶餅碾成粉末，羅細，再將茶末放入茶盞加少許沸水調勻，然後再注入沸水，用茶匙拌勻，即成茶湯。其程序如下：先把茶餅碾成粉末→羅細→將茶末放入茶盞→加少許沸水調勻→再注入沸水→用茶匙拌勻→茶湯。

上述的方法已由烹茶法改爲點茶法（沖泡法）的一大改變。

②宋朝品茶重視茶之原味，不在茶中加料。

③另外宋朝所用的泡茶研磨茶粉，要求細緻，研磨工具由木製改爲金屬製。泡茶器皿非常講究，以金、銀爲材料，故有金瓶爲上，銀製品次之的說法，當時茶匙等器具亦以金、銀、鐵爲上品。

④在製茶工藝上，宋朝後期，已由蒸菁法漸改爲炒菁的製茶法，炒菁的製茶方法是一葉一葉的散茶，不用經過研磨而直接沖泡，也就是現代的沖泡法。

㈧宋朝的茶葉政策

⑴朝庭規定的「貢茶」，由江蘇陽羨改爲福建建安。

⑵制度上，正式設立「茶馬司」。茶馬法：以茶與邊疆民族換取優良駿馬，以強化國防。

⑶在社會中發現，已有「茶禮」、「奠茶」之習俗。

五、元朝飲茶文化的遠播

　　元朝政權來自邊疆蒙古，元人喝茶，但不講究茶藝，因此茶之文化，隨漢人之衰落而停滯，論述茶之文章稀少，僅有倪瓚、孫淑、謝宗可、謝應芳、虞集、馬臻、黃鎮成等偶提的詩詞，沒有專論文章。

㈠元朝的茶政

　　(1)在制度上廢除過去的「茶馬法」。

　　(2)推行茶之專賣制度，叫「茶制」。

㈡元朝在飲茶文化上遠播四大汗國

　　元朝在飲茶文化上的貢獻就是隨著國力之擴展而遠播四大汗國，北至蘇俄，西至波斯及地中海等地。

六、明朝飲茶風氣普及到民間

㈠明朝在製茶工藝上有四大改良

1.明朝已發現有花茶（今稱香片）的名稱，將製好的茶再用花蒸薰，讓茶葉吸取花香，增加香氣。

2.製茶方面從甑茶（蒸菁法）改用炒菁法。

3.飲茶方法由宋朝的點茶改為散茶之泡茶法。

4.泡茶用具也由碗泡法改用壺泡方法。

泡茶方法講究壺小茶香，於是宜興紫沙壺自此興起，培養出許多陶藝家，如龔春、時大彬等，把茶壺製作變成精緻典雅的壺中藝術。

陶壺的優點是傳熱緩慢，保溫好，能蘊蓄茶香而不鬥茶香，這是留傳至今成為人人喜愛收藏的原因，也是今日台灣茶藝的先趨。

(二)明朝茶市熱絡，茶館林立

明朝飲茶之普遍化，形成了各式茶館之林立，從大都會的茶館、茶樓，到鄉間野外的茶棚、茶亭等，就像武俠小說中的五里亭、十里舖，處處設立。

明朝之茶市擴展迅速，不僅民間買賣，山野僧侶也以種茶為最重要的經濟來源。

(三)明朝茶書著作最多

明朝茶藝的發展，文人由愛茶而解茶，由解茶而著茶書，明朝茶書著作最多，共有四十多種，其中以許次紓（然明）的《茶疏》描述最為深入、最完整。其他有顧元慶的《茶譜》，盛顒的《若節君銘》，盛虞的《茶具六事

分封圖》，茅一相的《茶具引》。屠隆的《茶箋》，許世
奇的《茶疏小引》等。

　　依許次紓的敘述，絕對是親自體驗製茶的行家，也是
用心泡茶的行家。他說：「唐人愛重陽羨茶（江蘇宜
興），宋人愛建安茶（福建），明朝貢茶以此兩種最
多。」他認為：「實際上是福建武夷山的雨前茶最佳。」
同時採茶要能把握時機，製造方法要完備，始可製造最佳
茗茶。茶之品質，其韻清遠而滋味甘香。能清肺除煩，才
可稱為上品。

　　他在評論各山之茶時有獨到見解，他特別讚賞長興所
產的羅岕茶，但他並不因地區出名而人云亦云，例如他對
天池之茶雖貴，但多飲有脹懣感；鳩坑、朱溪之茶，雖頗
受稱讚，皆不列上品。用雀舌冰芽所造之北苑貢品「試新
銙」，一銙值四十萬錢，僅能嚐幾杯而已，貴的驚人，但
它的製法是茶芽經水浸泡，茶之真味已失，再加香料，已
奪去原來香味，不可取。

　　許次紓對製茶之內行，如採茶時機，一般是春季、清
明和穀雨前後，清明前太早，立夏太遲，採茶要在心葉氣
力足時採。梅雨時採的茶，苦澀味重列為下品，另外高山
地區，因氣候寒，採茶時機延後，可到正夏採春茶，這非

實際經驗者不知也。製茶炒菁時，一鍋炒四兩，不可太多，否則炒完葉已焦枯。製茶要多準備焙籠，因炒菁時間短，焙乾時間長。如高山晚採茶梗太硬，可用蒸菁法代替炒菁，此變通辦法非行家不敢輕試。

茶葉不是青菜，現煮現吃，所以儲存很重要，他建議用瓷甕內墊上箬葉再貯茶，並放於人常坐臥之處，有人氣的地方以保常溫，並且甕要用木板墊高，底不靠泥土，邊不可靠近土牆，室內要通風以免受潮。取用分裝小罐，可用幾天之量為宜，不要取太多，甕罐之口要密封。茶葉不可放於箱櫃中，不可與其他食物、香藥、海產雜放一起，避免染上雜味。

泡茶注意水質，如到山上取泉水，貯水器不可用木桶。煮水以錫壺剛柔並兼為佳。泡茶器宜小不宜大，大者香氣散，材質以銀製、錫製或淘瓷為佳。

沖泡時以數呼吸來控制浸泡時間。湯水要嫩，不宜老，即在聽到水壺發出聲音後，壺中起小水泡、微微翻滾時為嫩湯，屬最佳。大滾即無聲時則湯老不用。

飲茶用杯，以白色為宜，小為珍貴，製工要精緻，不可粗糙。品茗僅喝兩道。故說：「第一道茶味鮮美，第二

道茶味甘醇，第三道淡而無味。」

品茗完畢，茶壺應把茶倒出洗淨，置於架上保持乾燥，隨時可以取用，茶渣不可積存於壺中放置隔夜，以免影響茶味。

招待客人，紛亂僅宜喝酒，泛泛之交，宜以普通泡法招待，只有志同道合的知心好友，才品茗接待，清談雄辯。

以上摘錄許次紓之《茶疏》，自採茶、製茶、儲存茶、泡茶、飲茶、待客都有詳細敘述，是陸羽之後難得的好茶書。

㈣明朝茶葉大事──首次外銷歐洲

這是一項很重要的茶事記錄：是萬曆三十八年（公元1610年）第一次綠茶輸入歐洲。當時是由荷蘭駐印尼的商

人來澳門收購，運往印尼爪哇，再轉運歐洲葡萄牙及荷蘭等地，受到當地政府的歡迎。從此打開了茶葉外銷的通路。

(五)明朝的茶政

1.明朝，在茶政上恢復「茶馬法」制度。

2.明朝對「種茶」者亦實施課稅制度，叫「茶課」。

3.明朝對茶葉買賣也要先行繳稅，叫「買茶引」。有茶引才能把茶葉運銷四方。不過課稅甚輕，茶農尚有利潤，茶事事也隨之旺盛。

七、清朝飲茶的演變

(一)製茶技術上

於康熙45年（公元1706年）發現武夷岩茶，即今日鼎鼎大名的烏龍茶的前身。烏龍茶與一般的茶餅、散茶（清茶）之製作方法不同，茶餅是蒸菁、搗碎、擠壓成型再乾燥。散茶雖然也是炒菁的，但其製茶過程沒有萎凋、醱酵等步驟。烏龍茶則比一般茶製作方法繁複很多。

(二)清朝飲茶方法

最大改變是飲茶器具流行蓋杯泡法。

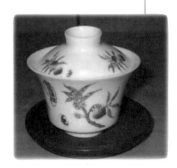

(三)在茶政上

設有「貢茶」制度，除了建安茶外，更重視龍井茶。

㈣清朝茶書著作

由於清朝是滿族入關統治，對茶藝文化著作不多。

㈤清朝的茶葉外銷

繼明朝之後，清朝的茶葉外銷是全盛時期，從十九世紀中葉佔國際茶葉輸出90%以上，自十九世紀後期（1800年），英人初期在印度阿薩姆地區發現野生茶樹之後，即日漸式微，到了二十世紀（1900年）初期，50年的變化，外銷量僅佔世界茶葉輸出20%左右，並且逐漸萎縮，至今除了特殊茶類之外，紅茶可能還從他國輸入。

八、民國初期的茶

㈠民國之後茶飲走向商業化

民國成立初期，社會動盪，茶文化走向生意化經營，例如北京茶樓兼說唱，福州茶館兼營澡堂，貴州茶館兼說書，江西茶館可道情，四川茶館擺龍門陣，各有特色。民國遷台之後茶館擺龍門陣還是有，並且兼有奕棋項目，商人亦以茶館爲聚會場所。

㈡茶之文化普及於民間

中華民族「客來敬茶」的習慣已經深入每一個人的心中，起初一般家庭經濟狀況不是很好，都用玻璃杯沖茶敬客，這是基本的迎賓禮貌，現在家家都有成套瓷杯或陶杯，恢復飲茶特色，茶文化走向家庭，這是很值得提倡的習慣。

　　民國遷台之初，社會動亂不安，對休閒性的飲茶文化幾乎無心經營，至民國40年代，政府重整茶園，茶之事業開始逢勃發展，但在外銷的綠茶，直至民國60年代之前，專業的茶館還是停留在擺龍門陣階段。另外較成氣候的是廣式飲茶，廣式飲茶在台灣也相當風光，目前仍在飯店中佔一席之地，廣式飲茶，重點在聚會聊天、吃點心，對茶之品味並不講究，都是大壺茶，也很適合一般大眾的需求，迄今不衰。

　　台灣真正的飲茶文化，始於民國60年代，因經濟起飛，人民生活水準提高，且因茶政單位的提倡，茶藝文化一時興起。

九、近**20**年來兩岸茶藝的蓬勃發展

　　從1970年之後，台灣因工商業的發展，以及觀光事業的興起，出現了很多古色古香的茶館，如台北林森北路的中國功夫茶館，兼有國樂、民歌演唱，新生南路的紫藤廬茶藝館，供聚會場所，衡陽路的陸羽茶館，教授茶藝，貴陽街的貴陽茶館，兼附點心，忠孝東路的楚留香茶藝館等。都是飲茶文化的先鋒，其他還有很多大小茶館，如耕讀園等，都具有藝術氣息。

　　經營者都富有藝術風範，設備典雅，配合美好音樂，有些還有藝術品擺設，如陶藝、竹藝、書法、繪畫，甚至有看相、卜卦。

　　這些茶藝館內，除了品茗外，兼有茶點，便餐，是品茗、聯誼的好去處。飲茶之藝術，是一種休閒文化，必在國家安定、社會繁榮中發展起來的，因此民國之後之飲茶文化，可以說從1970年開始起飛。

　　台灣茶館雖多，但咖啡館也相當的林立，這是值得關注的事，因為茶政單位重視生產，忘了市場的開發，每年舉辦製茶比賽，沒有辦理泡茶比賽。研究生產技術，沒有傳授飲茶方法，因此年輕民眾不知飲茶之樂趣，而被咖啡

的廣告沖昏了頭。有生產與消費不能平衡之趨勢。

　　再者經營者一直在品茶的框框內打轉，講究品茶的口味，忽略了大眾化的泡法，也就失去多數的客戶，尤其在當今電腦化的時代，繁忙的工業社會，我們要設計方便的泡法，為了提升口味、變化口味，也應該像咖啡一樣有不同的喝法。

　　在中國大陸方面，1990年台灣製茶公會曾到廣州、桂林、深圳、夏門、上海、北京、杭州做茶藝交流，正逢杭州籌備成立茶葉博物館，1996年到長春，已經看到有設備藝術化的茶藝館，聽說經營方法還是從四川傳過來的，表

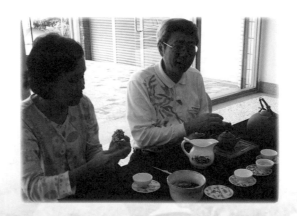

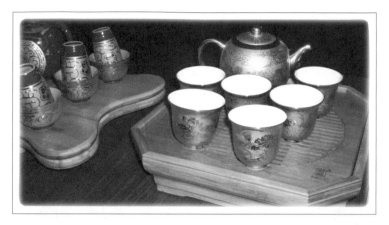

示四川方面茶藝館已經很普遍，2003年再到杭州西湖畔，
茶館到處林立，而且富有詩情畫意，其雅緻已經超越台灣
的水準，據說現在各地的茶館如雨後春筍，快速增加中，
山西也有多家茶藝館，真是可喜可賀。

今年（2007）年到北京，北京茶市有四千多家，飲茶
已經開始風行。每家茶行均像市場，不用試茶，買了就
走。

全中國已有茶藝師之訓練認證，並分初、中、高級
等。

看他們表演茶藝之動作，比台灣細膩許多，他們的茶
具也非常之精緻，幾乎達到皇室用品之水準。

3.

泡好茶—先認識茶葉

茶的品種在中國已發現有一百種左右,在台灣已有命名的有四十八種,而常被採用的有十五種。即 ⑴青心烏龍 ⑵金萱烏龍 ⑶翠玉烏龍 ⑷鐵觀音 ⑸武夷 ⑹水仙 ⑺青心大冇 ⑻大葉烏龍 ⑼硬枝紅心 ⑽紅心烏龍 ⑾黃柑 ⑿白毛猴 ⒀山茶 ⒁蒔茶 ⒂阿薩姆紅茶等。

2006/04/10

　　泡一壺好茶，必先認識茶葉，依其茶性而用其法。所以認識茶葉，實際上是認識其茶性，認識茶之性，必先瞭解茶之類別，現代茶之種類繁雜，區別的方法有多種，讓一般人感到複雜不清，其實只要弄清楚分類的方法，就可一目瞭然，有關茶的分類方法有：

　　(1)以茶樹品種分類。(2)以茶的製造方法分類。(3)以採收季節分類。(4)以烘焙溫度分類。(5)以產地取名分類。(6)其他分類方法等。其詳細內容如後。

一、以茶樹品種分類：

茶的品種在中國已發現有一百種左右，在台灣已有命名的有四十八種，而常被採用的有十五種。即(1)青心烏龍(2)金萱烏龍 (3)翠玉烏龍 (4)鐵觀音 (5)武夷 (6)水仙(7)青心大冇(8)大葉烏龍(9)硬枝紅心⑽紅心烏龍⑾黃柑⑿白毛猴⒀山茶⒁蒔茶⒂阿薩姆紅茶等。

以上15項品種被採用較廣，每一品種都可製成綠茶、烏龍茶、紅茶，因此茶之品種名稱，並非全部與產品的名稱相符，必須考慮各種茶的特性和成品的經濟價值。

例如青心烏龍、金萱烏龍、翠玉烏龍、鐵觀音、武夷種，因品味特殊且單位面積產量少，宜製造高價位的烏龍茶、清茶等。

二、茶的製造方法分類有：

　　茶之製造，不管什麼品種的茶菁都可依其製造方法分類，而製造方法又以醱酵程度決定，製造成綠茶、清茶、烏龍茶或紅茶。一般分四大類：㈠不醱酵的綠茶。㈡輕醱酵的清茶。㈢重（半）醱酵的烏龍茶㈣全醱酵的紅茶。

㈠不醱酵的綠茶

　　一般的綠茶由茶樹採回的茶菁，不經萎凋、醱酵、揉捻的過程，而直接炒菁或蒸菁。炒菁的量少。現代化的設備是以蒸汽加熱的蒸菁方法，即茶菁入廠→蒸菁→揉扁→乾燥→成茶→包裝。此製茶的過程比較簡單，產量大，設備大，要有一些規模。

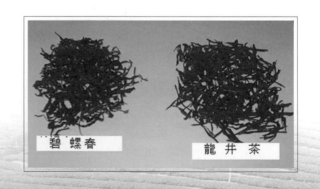

碧螺春　　龍井茶

　　機械化作業與古代製茶方法相去甚遠，古之製法用手炒，一鍋僅能炒四兩，這種製茶法僅有杭州虎跑泉茶區尚有示範。

　　現在用機械化作業，從採菁到成品約四小時可完成，而且產量驚人，品質穩定。

　　綠茶種類很多：如龍井茶、碧螺春茶、毛峰茶、雲霧茶、眉茶、珠茶、蝦目茶、明前茶，以及日本的煎茶、番茶、玉露等均屬之。

(二)輕醱酵的清茶

　　輕醱酵的茶一般稱為清茶，其製造過程就是由茶園採收回廠的茶菁經日光曝曬萎凋，再靜置於室內慢慢蒸發一部分水分，靜置中產生微溫，有緩慢醱酵作用，待茶菁出現香氣，即放入加溫的旋轉鍋內炒菁，有揚其香氣並固定其香味之作用，再經揉捻機輕揉後，再經乾燥而成胚茶。

　　其過程即：茶菁→經日光萎凋→室內靜置脫水→輕度的醱酵→炒菁→輕微揉捻→乾燥→粗胚完成，約16～18小時。

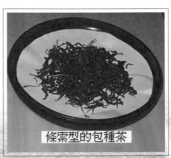

條索型的包種茶

完成的胚茶可以暫時儲存幾天再精製，精製過程有檢枝、精焙、成品、包裝。

清茶的成品外型是條索狀，鬆散的外表，它的特點是茶湯清香飄逸。

清茶的泡法宜用大的瓷壺泡或碗泡、杯泡等，其容器要大一點，茶葉容易伸展，香氣容易揮發，表現清香之優點。

採取輕醱酵製茶方法的有：包種茶、白毫銀針茶、蓮心茶、白毛猴茶、白牡丹茶、香片等均屬之。

(三)半醱酵的烏龍茶

重（半）醱酵的烏龍茶的製造過程是由茶園採收回廠的茶菁，經過日光萎凋，室內靜置脫水，同時醱酵，至適當時機炒菁，再經揉捻後，初（半）乾，布包成團，而靜置待涼，然後解塊，再加熱，團揉。再重覆解塊，再加熱團揉多次，至每葉茶漸成小球狀，再做初步乾燥，完成胚茶，再作精製。

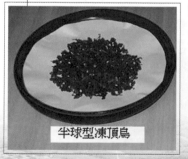
半球型凍頂烏

其製造過程：採菁→日光萎凋→室

內脫水→較長時間的醱酵→炒菁→揉捻→初乾→攤涼→加
熱→團揉→解塊→再加熱→再團揉→反覆多次團揉，至每
葉茶漸成小球狀→再初步乾燥→完成胚茶，全部過程約32
小時。

製好的胚茶，可以暫時儲存幾天再精製，精製過程：
胚茶→撿枝→烘焙→成茶→包裝等。採用半醱酵方法製造
的茶有：明德茶、松柏長青茶、凍頂烏龍茶等。

另有較重醱酵的茶有：鐵觀音茶、武夷岩茶、水仙
茶、大紅袍茶、白毫烏龍茶（膨風茶）等。

重（半）醱酵茶的茶湯濃厚、甘醇，口齒留香，可用
大的瓷壺、碗、杯等容器沖泡外，最宜採用小壺泡法最能
發揮其優點，是品茗之好材料。

其中唯獨白毫烏龍茶（膨風茶），它是重醱酵茶，但
外型與清茶相似，鬆散條索狀，宜用清茶的泡法，瓷壺、
碗或杯等泡法，容易揮發它特殊香氣之特色。

鐵觀音

白毫烏龍茶

㈣全醱酵的紅茶

　　全醱酵的茶就是紅茶，紅茶製造與其他茶不同之處是：⑴採百分之百醱酵。⑵採切菁法，把茶葉切成碎片再製造。

　　即由茶園採收回廠的茶菁，經過採菁→切菁→室內萎凋→成堆（100%）醱酵→揉捻→乾燥→成茶等程序製造，紅茶的飲法有冷有熱。

　　紅茶茶湯色澤濃厚、味道不強，適合加料增加口味，可應用範圍最廣，如奶茶、檸檬茶、橘子茶等。

(五)以茶葉醱酵程度分類表

醱酵程度分類	成茶的名稱
綠茶 （0%的醱酵）	龍井茶、瓜片、碧螺春茶、毛峰茶、雲霧茶、眉茶、珠茶、明前茶，以及日本的煎茶、番茶、玉露等。
清茶 （15%的醱酵）	包種茶、白毫銀針茶、蓮心茶、白毛猴茶、白牡丹茶、香片等。
烏龍茶 （25～50%的重醱酵）	明德茶、松柏長青茶、凍頂烏龍茶、鐵觀音茶、武夷岩茶、水仙茶、大紅袍茶、白毫烏龍茶（膨風茶）等。
紅茶 （100%的全醱酵）	紅茶

三、以採收季節分類

(1)春茶

　　採茶時間在每年春天，驚蟄、春分、清明、穀雨等四個節氣之間的茶，不分採收地點是高山、平地，或是綠茶、烏龍茶、紅茶等，均叫春茶。

(2)夏茶：

　　採茶時間在每年夏天，立夏、小滿、芒種、夏至、小暑、大暑等六個節氣之間採收的均叫夏茶。

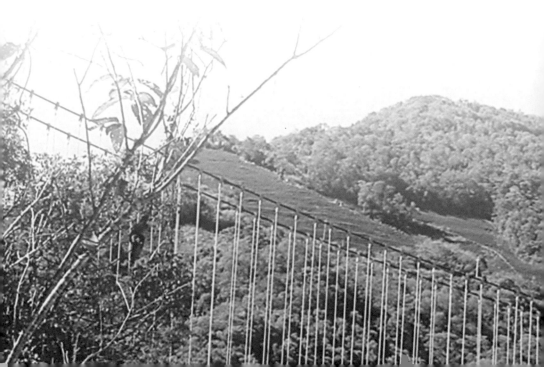

(3)秋茶

採茶時間在每年秋天，立秋、處暑、白露、秋分等四個節氣之間採收的茶均叫秋茶。

(4)冬茶

採茶時間在每年冬天，寒露、霜降、立冬、小雪等四個節氣之間採收的茶均叫冬茶。

以採收季節分類的茶，其品質之分別，僅能與同一類、同一地區的茶中作比較，如文山春茶，僅能與文山的夏茶、秋茶、冬茶評比；凍頂烏龍春茶，僅能與凍頂夏茶、秋茶、冬茶評比。因為地區不同，海拔緯度不一樣，茶葉品質有異，低海拔的春茶可能比不過高海拔的夏茶。

四、以烘焙溫度分類

　　茶葉經粗胚製造完成，再經精製→揀技→烘焙調味→成品茶→包裝→銷售。

　　調味方法：調整烘焙溫度與時間來控制其香氣，如清香、濃香，以及熟果香等口味。一般稱爲：生茶、半熟茶、熟茶。

(1)生茶

　　烘焙溫度低，主要以保留胚茶原有之清香口味。

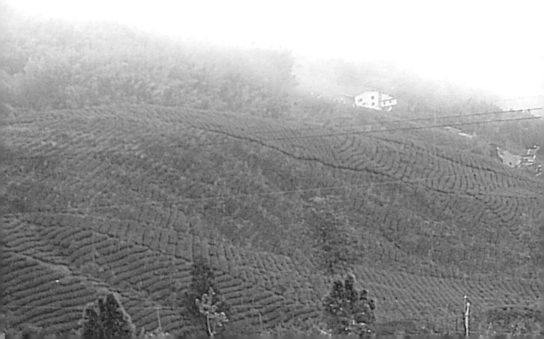

(2)半熟茶

烘焙之溫度較高，烘焙的茶其味濃香。

(3)熟茶

烘焙之溫度高，以改變部分茶性，其口味為熟果香。

每一種茶都可以烘焙成生茶、半熟茶、熟茶，但須考慮該茶之特色及用途，如清香的茶就留其原味，濃郁的茶可加重其口味。

精製的調味各家有各家之經驗，各家都有特殊口味，視為祖傳之秘方，不輕易傳授他人。

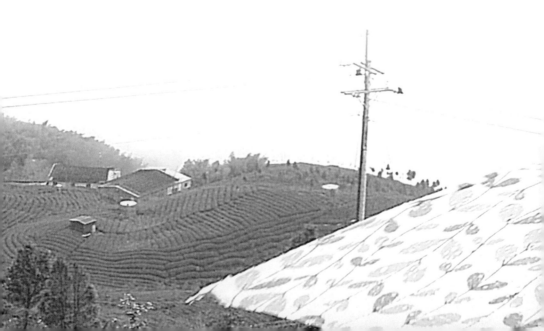

五、以產地取名的分類

(1)凍頂烏龍茶

(2)文山包種茶

(3)木柵鐵觀音茶

(4)名間鄉的松柏長青茶

(5)苗栗明德水庫的明德茶

(6)雲南普洱茶

(7)西湖龍井茶

(8)黃山毛峰茶

(9)安溪鐵觀音茶

(10)武夷岩茶

(11)祁門紅茶

(12)洞庭碧螺春蒙頂甘露茶

(13)太平猴魁茶

(14)盧山雲霧茶

(15)六安瓜片等，都是以地方取名。

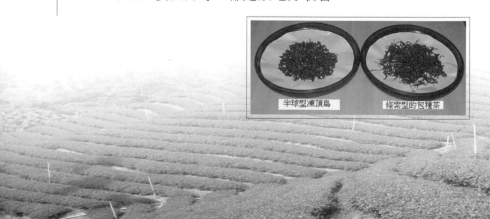

半球型凍頂烏　　條索型的包種茶

六、其他分類方法

何謂其他分類法？就是沒有辦法分類的茶。

⑴散茶與團茶

團茶：是擠壓成塊的茶，如：古代的龍團、鳳餅，現代的餅茶、磚茶、塊茶、駝茶等。

散茶：是一葉一葉散開的茶，就是一般常用的清茶、紅茶、烏龍茶等，皆屬散茶。

⑵岩茶與洲茶

岩茶：是種植在山坡的茶。

洲茶：是種植在平地溪邊農田裡的茶。

⑶青茶與清茶

青茶：是指半醱酵的烏龍茶等。

清茶：專指輕醱酵、直條型的包種茶、龍井茶、毛峰、碧螺春之類。

(4)老茶與熟茶

老茶：是陳放多年的茶，茶湯色紅，如安溪鐵觀音、雲南普洱茶等。

熟茶：是高溫烘焙的茶，不限老茶或新茶，茶湯也是紅褐色，但味道較新，雖然茶湯顏色與老茶相似，但口味差別很大。

(5)烏龍茶與熟茶

烏龍茶：烏龍是名稱，不是顏色。烏龍茶也有生茶、半熟茶、熟茶。茶湯有綠黃色、淡黃色、紅褐色。

熟茶：專指茶葉經過高溫烘焙，成茶顏色有點焦黑，茶湯紅褐色，不過很多人喜歡把烏龍茶烘焙成熟茶。

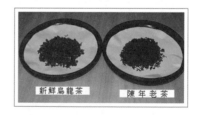

⑹明前茶與雨前茶

雨前茶：是在農曆二十四節氣的立春、雨水、驚蟄、春分、清明、穀雨等第六個節氣「穀雨」前幾天採的茶，叫雨前茶，不是下雨以前採的茶。

明前茶：是第五個節氣「清明」之前幾天採的茶，叫明前茶。

⑺香片與清茶

清茶：是輕醱酵的包種茶或不醱酵的綠茶，如：龍井茶、毛峰、碧螺春之類。

香片：是清茶經過薰花加味的茶，也屬清茶。

4.

茶的一般泡法

烹茶就是煮茶，煮茶是唐朝的傳統口味，唐朝的烹茶是茶餅經搗碎磨成粉末狀，早期還加蔥、薑、棗、橘皮、茱萸等香料調味。

一般泡茶的方法有：

1.烹茶法

2.點茶法

3.碗泡法

4.蓋杯泡法

5.杯泡法

6.瓷壺泡法

7.小壺泡法

8.泡茶器泡法

9.多人用大壺茶之泡法

10.袋茶的泡法

11.敬神之茶的泡法

12.緣訂終身的甜茶泡法

一、烹茶法

烹茶就是煮茶，煮茶是唐朝的傳統口味，唐朝的烹茶是茶餅經搗碎磨成粉末狀，早期還加蔥、薑、棗、橘皮、茱萸等香料調味。

新的烹茶方法：不加香料，先將茶葉在火上炙烤，待涼後再搗碎，再研磨成粉末，然後煮水，水將沸時放入適量的鹽巴，然後從釜中取出一瓢水，再用竹筷在釜中攪拌使水成漩渦，並放入適量的茶末，使茶末旋轉翻滾，爲了不使白沫濺出，將剛才舀出的開水倒入釜中，阻止沸騰，這時粗渣沉殿，細末浮於上面，保持茶之香氣，浮在水的細末稱爲「華」，即茶之精華，就喝此精華與茶湯。這個方法在國內已走入歷史，唯在日本茶道中，還有保留類似方法。

在內蒙地區也有煮茶的方法，稱爲奶子茶，奶子茶都以紅茶、普洱茶、磚茶、團茶爲主。煮茶的方法是先將牛奶放入鍋中，再放入適量的茶葉烹煮，煮好再濾去茶渣，即可飲用，其味醇厚香濃可口，爲其每天不可或缺的飲料。

二、點茶法

　　點茶法是宋朝飲茶的碗泡方法。點茶的方法是先把茶餅烘烤之後，碾成粉末，羅細，再將細末放入茶盞（碗）內，加少許沸水潤濕茶末，並把茶末調勻，然後再注入沸水，水壺從高處向下沖泡，稱爲點茶。沸水注滿茶盞，再用茶匙拌勻茶湯。這個方法與街上賣麵茶的沖泡方式一樣，亦如過去還沒有即溶奶粉之前，泡牛奶也是要以少許冷開水把奶粉先濕潤調勻，然後再沖開水。

　　現代的綠茶粉就是類似的碗泡法。當時沖泡的是經過研磨的茶末，爲觀看茶末的浮沉及泡沫，所以宋朝茶碗以深色天目碗最爲流行。

三、碗泡法

碗泡法有點保留古意灑脫、豪邁的氣氛，不過用茶碗泡茶，茶葉容易伸展，很適合泡清茶、綠茶等。現在茶行裡選購茶葉時，因茶樣多，用茶碗試茶比較方便，在眾多茶碗的評比下，色、香、味一目瞭然，但實用上，碗泡茶除了有少數藝術家喜歡用以示復古外，一般採用者不多。

另外也有人主張，把茶葉先放入碗中，開水由高處沖下，茶葉可在碗中翻滾，觀看茶葉之舒展也是一景，這都是以藝術觀點為主，在品茗上，各種茶各有不同泡法。碗泡法比較適合綠茶和清茶之特色。

四、蓋杯泡法

蓋杯泡法流行於清朝。把茶葉放入杯中沖泡，與碗泡法一樣的泡法，主要是蓋杯有蓋子，能保留茶香。類似沖泡人參一樣，因人參補氣，不讓香氣揮發散失，而用有蓋的杯子，集中香氣，享受茶香之美。蓋杯的另一特色是，沿寬好就口，也是其優點。

但飲用時必須一手端杯，一手拿蓋，撥開杯中茶葉，手拿不穩，且不甚方便，現代人於是把它當試茶、選茶的評比杯使用較多。

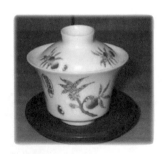

五、杯泡法

以往傳統泡茶，不論敬客、自用都是直接把茶葉放入杯中沖泡，喝一半就加開水，叫對茶，以防茶汁太濃。與碗泡相比杯身高，香氣也較集中，又有蓋子易保溫。與蓋杯比較，因有手把不燙手，方便提飲。

杯泡、碗泡法有兩大注意要點：一者，茶葉直接放入杯中，初泡茶湯太燙，待稍涼茶葉已浸泡過久茶湯濃，故茶葉不能多放。二者，飲茶時小茶葉片常會流入口中，要吞、要吐都不好處理，這是一個缺點。

六、瓷壺泡法

瓷壺泡法指的是家用較大的瓷壺，而非專門品茗的小壺。通常在家中敬茶用的較大的壺，泡綠茶、紅茶、烏龍茶皆可，特別是泡清茶，壺大茶葉有伸展空間，茶湯明亮清爽。

壺泡法具有碗泡、杯泡之優點，並且壺內出口處有蜂巢式過濾設置，茶渣不致流入杯中，茶湯明亮透底，色、香、味發揮得淋漓盡致、美不勝收，是高尚的家庭必備器具。

以往富裕的家庭，每天都會泡壺茶，以備家人隨時享用。現在家家都有熱水瓶、飲水機，非常方便，隨時可泡茶，喝熱茶、喝現泡新鮮茶很容易。壺泡茶不但味美、衛生，並較雅觀。

七、小壺泡法

　　小壺泡法是目前最流行的品茗泡法，是最能表現茶香、韻味的方法。欣賞好茶用小壺泡法，能讓口齒留香數小時之久。在後面章節中有深入的探討，此處僅略加說明。

　　小壺泡茶是一種至親好友閒話家常、溝通意見的好時機，藉著泡茶作為長時間的暢談。

　　有些是特地邀請的知心親友或愛茶同好，做品茗、欣賞茶藝的邀請。很多中小企業老闆都喜歡在工廠一面泡茶招呼客人，一面監控廠內狀況。

　　家庭中如果養成每天晚飯後做一次品茶暢談，不僅對飲食衛生是很好的習慣，也增加家人相聚聊天的機會。

　　一般有文化氣息的家庭，家中必備妥整套之茶具，像碗筷一樣隨時洗淨備用，並且家中常備有數種茶葉，可以隨客人之意，欣賞不同口味的好茶。

　　正式品茶的方法，從客人的邀請，環境的整理，茶葉的選擇，水質的研究，泡茶的器具，泡茶的過程，品茶的方法，談吐的風度，都有一些要領，需要用點心思，後面有專章去探討，請細賞讀。

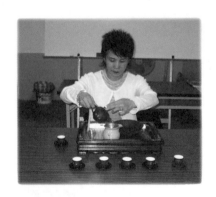

八、泡茶器泡茶法

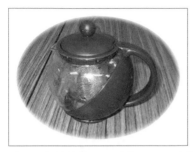

如果從方便上說，用泡茶器泡茶更方便，很符合現代繁忙的社會需求。用泡茶器泡茶，不論紅茶、綠茶、烏龍茶、袋茶，都可用泡茶器沖泡。將茶泡好再分杯，不論敬客、自用都很理想。

杯型泡茶器

泡茶器有壺型的也有杯型的。壺型泡茶器中有濾網，茶葉放在網內，可以使茶葉與茶湯隔開，沖泡適當的時間（約一分），即可將蓋子打開，將濾網及茶葉提出，放在一個空碟上，準備第二次沖泡使用。

杯型的泡茶器，沖泡適當的時間，將蓋子上面按鈕一按，茶湯立即流入下層，讓茶葉與茶湯隔開，泡茶器中的茶湯就可分杯而飲，這是一般待客、自飲都很方便之泡法。

泡茶器之泡法，因為茶葉與茶湯隔開，茶葉不浸泡在水中，茶湯不會太濃，茶湯濃度適宜可口。

九、多人用大壺茶的泡法

　　大眾場合、公司、工廠、工地、寺廟、聚會所等泡的大壺、大桶的茶，主要是以解渴為上，茶味為次，僅要泡法適宜，一樣可泡出香氣可口的好茶。

　　多人用大壺茶之泡法：

　　⑴選用上等茶枝，放入適當的量於桶內，注入開水即可待用，因茶枝耐浸泡，久浸也沒有苦澀之味，省錢又好喝。

　　⑵將茶葉用布或不鏽鋼網包起來，放入桶內，浸泡1～2分鐘，即將茶葉攪動後撈起，另置碗中，以備第二次沖泡或棄置。這種泡法不會使茶湯濃度太高帶有苦澀，因此一樣可以泡出好茶湯。

　　如果茶桶容量大，就多用幾包，但浸泡時間不宜過久，就不會浸出苦澀味來。

　　(3)使用袋茶，如果是十幾人的會議，用袋茶放入壺內沖泡，約1分鐘左右，就可把袋茶提出，放置盞盤，以備再用，茶葉提出後，茶湯即可分杯飲用，千萬不要把袋茶置於壺內過久，避免茶湯濃度過高。如茶桶大可多用幾包，一起入壺，一起取出，亦可泡出適當濃度的茶湯。

十、袋茶的泡法

袋茶的泡法最適宜個人使用，一袋泡一杯，浸泡一分鐘左右，把茶袋提出，置於其他杯子或盤中，可備二次沖泡，注意不要浸泡太久，避免茶湯濃度過高而苦澀。杯子大或喜愛喝濃茶，可用兩包一起泡，但不要浸泡太久，則濃度高而不苦澀。

2005/05/09

十一、敬神之茶的泡法

　　台灣的宗教自由，敬神特別虔誠，敬神如神在，心誠則靈，所以敬神要有虔誠之心，故有句古語說：「最上以敬神，最下以自奉。」敬神用好茶，表達內心的誠意。

　　用「茶」敬神、敬祖先，在宋朝已經相當普遍，每年春季貢茶入京，皇帝必先以茶祭天，而後分贈朝中重臣。

　　致於提倡「以茶敬神」，最有影響力的是宋朝日本來華留學的榮西禪師。他倡導每日敬神「清香三支，清茶三杯，敬之有恆」，這已經明白的教我們如何以茶敬神的方法。

十二、緣訂終身的甜茶泡法

　　台灣有一種習俗，男女經媒婆介紹同意相親，男方到女方家拜訪，女方端茶迎接，用的是甜茶，在茶湯中加糖。另外結婚日，新郎要介紹長輩給新娘認識時，端出來的也是甜茶。

　　但是要記得喝甜茶之後，一定要給紅包，因為您是最被尊重的人，大家高興，萬事如意。

5.

泡好茶的五大要領

依據茶性決定泡茶之方法，依據茶性決定放入容器之茶量，依據茶性決定沖泡的水溫，依據茶性決定浸泡的時間，依據茶性選擇配料，所以，泡好茶先瞭解茶性是很重要的。

一、用「心」泡好茶

俗語說：「誠意喝水也甜。」「誠」是從人的內心流露出來的意識能量，它直接讓人感受到一種無形的光和熱。

有關泡茶的誠心事例，在《蠻甌志》一書中曾有一段記載：「覺林院僧志崇，收茶三等，待客以驚雷筴，即中等茶；自奉萱草帶，即下等茶；供佛以紫耳香，即上等茶。」以上表示僧侶供佛、待客的「虔誠之心」。

另一則故事是蘇東坡在「試院煎茶」一詩中，特別重覆提出煎茶人的「誠懇」意境。全詩實在很耐人尋味，特抄如下：

【試院煎茶歌】

「蟹眼已過魚眼生，颼颼欲作松風鳴，蒙茸出磨細珠落，眩轉遶甌飛雪輕，銀缾瀉湯誇第二，未識古人煎水意。

君不見！昔時李生好客手自煎，貴從活火發新泉。又不見！今時潞公煎茶學西蜀，定州花瓷琢紅玉。

我今貧病常苦饑，分無玉碗捧蛾眉，且學公家作茗飲，磚爐石銚行相隨，不用撐腸拄腹文字五千卷，但願一甌常及睡足日高時。」

由上述可看出古人愛茶格調之高，煎茶請客的心意。

李生招待客人飲茶之熱忱，都是親自下手，並且努力搧火，使火焰旺盛不熄。

潞公泡茶待客，則拿出珍貴的定州花瓷碗招待客人。泡茶技術不一定每個人都精通，但泡茶人的態度確實直接讓客人感受到溫暖。

所以，用心泡好茶，不但心要誠懇，而且「心要專一」，在泡茶過程中，雖有一些細節需要用心的，但誠心迎賓是重要一環。

二、依茶之性決定泡茶方法

前面介紹過各式各樣的茶，有包種清茶、烏龍茶、鐵觀音；有綠茶、青茶、紅茶；有老茶、新茶；有熟茶、鮮茶等，茶性各不相同，泡法當然是不一樣的。

如清茶、綠茶，所欣賞的在其清爽的香氣，宜用杯泡、碗泡、瓷壺沖泡，可展現它清爽的香氣，而避免它的苦澀缺點。

烏龍茶、鐵觀茶等半醱酵茶，除了用在品茗小壺泡法之外，仍可用杯泡、碗泡、瓷壺沖泡皆可表現其濃厚又帶香氣的優點。

老茶、熟茶，茶汁濃，溶解快，浸泡時間短，要快沖、快倒，控制得宜，不但味道清純且耐泡。

紅茶渾厚但無味，常加香料、牛奶等佐料，除了表達渾厚的特色外，還可增加變化之茶趣。

總之，依據茶性決定泡茶之方法，依據茶性決定放入容器之茶量，依據茶性決定沖泡的水溫，依據茶性決定浸泡的時間，依據茶性選擇配料，所以，泡好茶先瞭解茶性是很重要的。

三、放入適量的茶葉味道足

　　茶量是泡茶的茶葉用量，茶葉用量要視泡茶容器之大小而斟酌，並以茶性之濃淡決定茶量，這是很重要的，尤其小壺泡法，茶量少味道不足，茶量多葉面伸展不開，浪費茶葉。如何恰到好處？要用心去體會。例如茶包，300cc容量的杯子，每杯用一包，2000cc容量的壺就得用6～7包茶葉。一般測試，茶葉3公克，泡300cc 的水，浸泡5分鐘爲標準濃度。

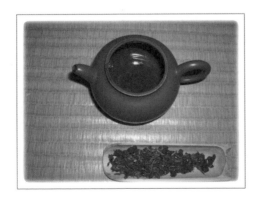

四、注意沖茶的水溫

　　泡茶就是以水來溶解付著在葉面的茶汁，溫度高溶解速度快，能夠把茶中甘甜的安基酸溶於茶湯，高溫沖泡含有香氣的茶，最能發揮芬芳的優點。

　　但高溫也容易把含澀味的單寧成分溶解，表露出缺點，所以，好的茶不怕高溫，如高級的烏龍茶、鐵觀音茶，都是以攝氏100度開水沖泡的，尤其是小壺泡法，因壺中水量不多，水溫太低泡不出茶味。

　　但有些不經醱酵的綠茶，因帶有苦澀味，則宜降溫到攝氏85度左右沖泡為宜。最近也有人提倡冷泡茶，以冷開水泡茶，放入冰箱，第二天飲用。但根據試驗，冷泡8小時才能溶解60%的茶汁，可展其長而避免其短，但不能隨興即泡即喝，這較適合計劃性的長期供應的飲料茶製法。另外，享受喝茶，最過癮的就是一杯溫熱的茶，冷茶、薄酒非雅士所喜愛。

五、掌握浸泡的時間

　　茶葉浸泡的時間對泡好一壺茶是非常重要的，泡好茶要很專心計數，有人用鬧鐘，有人用沙漏計時，真正泡好茶是用心默數，用心默數能讓心專一，心一盡性，心能專一，浸泡的時間適宜，恰到好處，才能展示出茶之優點。

　　泡茶時，如浸泡的時間太短，味道未釋出，淡而無味，甘度亦不足。如浸泡的時間太長，泡出來的茶湯太濃，即使頂極茶葉，清者也會變混濁，香氣也會變濁氣。如果茶葉等級稍差，容易把澀味泡出來，而展露其缺點。

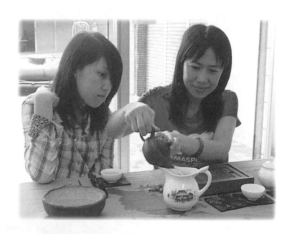

6.

如何泡出茶葉的特色？

清茶沖泡時，宜用大一點的茶具，讓茶葉能充分的舒展，所以與
綠茶一樣，個人用杯泡、碗泡，待客用大的瓷壺泡，皆很理想，
但不宜用小壺泡法。

泡好茶最重要的是泡出茶葉的特色，茶葉種類繁多，其泡法依其製造方法有別，一般常用的茶有：1.綠茶2.清茶3.烏龍茶4.鐵觀音茶5.紅茶6.袋茶7.其他地區性特殊的茶等。

一、綠茶的泡法

綠茶是屬於不醱酵茶。製造過程，採菁之後，不經醱酵，直接炒菁（或蒸菁），蒸發部分水分，再整理壓成扁平型，然後乾燥成茶。即：

(1)炒菁的綠茶

龍井茶、毛峰茶、碧螺春、甘露茶、雲霧茶、壽眉茶等。

(2)蒸菁的綠茶

煎茶、玉露茶、玉綠茶、番茶等。

泡綠茶講究的是口味新鮮、清爽。通常個人使用都用高統瓷杯，或蓋杯沖泡等泡法。

招待客人時宜用較大的瓷壺泡法。容器寬大茶葉容易
舒展。

綠茶因未醱酵，帶有一點茶葉原味之苦澀，故泡法以
清淡爲主。宜用瓷壺泡法或杯泡，不宜用小壺泡法，避免
露出苦澀的缺點。

綠茶口味清淡，喜歡喝濃茶的人，可多放點茶葉，但
不宜用小壺泡法。

日本的泡茶大部分以綠茶爲主，一般家庭都以瓷壺泡
茶，只有特別的茶道才磨成粉狀沖泡或烹煮。

有些非洲國家，在綠茶茶湯中加入冰糖、薄荷調味，
另有一種獨特之風味。

二、清茶與膨風茶的泡法

(1)清茶包括包種茶、香片等輕醱酵茶

　　何謂清茶？就是清香撲鼻的特色，茶菁本來具有臭菁味，經過醱酵的化學變化至某些程度，臭菁味就變成香味，清茶重視的是韻味的飄逸，不是濃厚。清茶因經過揉捻，所以茶汁比綠茶濃，但它的外型是條索型且鬆散的，茶汁溶解快，僅能沖泡1～2次。

　　清茶沖泡時，宜用大一點的茶具，讓茶葉能充分的舒展，所以與綠茶一樣，個人用杯泡、碗泡，待客用大的瓷壺泡，皆很理想，但不宜用小壺泡法。

　　近來因小壺品茶的流行，而把清茶也用小壺泡法，這是一種錯誤用法，因為清茶的外型是條索型且鬆散的，它的特色是清香，而非濃郁、甘醇等韻味，欣賞重點不一樣，所以，清茶不宜採用小壺泡法，小壺泡法其濃度過高，反失其清爽、鮮美的香氣。

　　茶各有特色，只要表現出它的優點就是泡茶高手。台

灣的清茶以文山包種茶最具盛名。文山包種茶產於台灣北部山區，坪林、石碇、新店一帶及宜蘭三星地區。

清茶的外型呈條索狀，色澤墨綠，茶湯水色蜜綠鮮艷，略帶金黃色，清香、幽雅，有時似帶花香味。

欣賞清茶以其香氣爲其特色，所以茶葉應保持新鮮爲佳。

⑵膨風茶

正名白毫烏龍茶（又稱東方美人茶），原類似烏龍茶製造方法，但保持清茶條索狀之外型，這裡把它列入與清茶同樣泡法，是因

爲它的外型與清茶同樣是條索型的、是鬆散的，其特色在欣賞滋味的特殊，不是濃厚，所以較適合清茶的泡法。

白毫烏龍茶爲台灣名茶中的名茶，是世界「茶中的奇茶」，台灣是唯一的產區，產地在新竹北埔、峨眉及苗栗頭份一帶，白毫烏龍茶的茶菁是採自遭受到一種叫小綠葉蟬吸食之青心大冇茶芽，茶芽因遭蟲害葉子很小，採摘費

工，產量很少。

因此，茶之製造過程皆採手工，尤其萎凋醱酵時，均以手工攪拌，嚴密控制醱酵時間，膨風茶之特色是茶菁會產生一種糖密香或熟果香之獨特風味。

白毫烏龍茶以芽尖帶有白毫而得名，此茶白毫帶的越多品質越高，其外觀是如清茶一樣條索型，不是一般烏龍茶的半球型，茶乾顯露白毫，枝葉連理，葉面夾雜白、黃、紅褐等色，茶湯呈琥珀色，具熟果香或糖蜜香的特殊滋味，難以形容得很貼切。

其泡法個人用杯泡、碗泡、泡茶器較方便，待客用大的瓷壺泡，美觀大方，皆很理想，但不宜用小壺泡法。

三、烏龍茶與鐵觀音的泡法

　　烏龍茶、鐵觀音都是半醱酵茶，其製造方法類似。烏龍茶和鐵觀音其外觀都是半球型，具有綠茶的清新感，但無草青味，具有紅茶的濃厚感，卻有高度的甘甜味，可以說完全具備了茶的優點。是品茗最佳的選擇，是近年台灣茶界展現的光榮成績。

⑴**烏龍茶**

　　好的烏龍茶原產於台灣中部南投縣鹿谷鄉凍頂山，鹿谷鄉凍頂山海拔600～800公尺，早晚雲霧籠罩，孕育出葉厚芽嫩的茶菁，且因在製造技術不斷的研究進步下，形成甘、香、韻具備的獨特風味。多年來已經爲國內外行家所肯定，而以「凍頂烏龍茶」命名。

　　現在「凍頂烏龍茶」茶園已擴展至鄰近鄉鎮，如竹山、信義、埔里、仁愛、水里、國姓、魚池、名間等，佔

大部分南投縣境山區鄉鎮，並擴展到鄰近縣域，如雲林縣古坑，嘉義縣阿里山等地。爲了爭取市場，不願讓凍頂人佔地利之宜，而強調海拔高度，因此直稱「高山茶」，不稱「凍頂烏龍茶」。或者有些更以小地方名稱命名，產量很少，不足爲商品，結果把名稱弄得很複雜，讓國外人士感到糊塗，失去信心。

　　現在烏龍茶的生產地，除了上述山區之外，已經擴展到苗栗、新竹、桃園及花蓮、台東等地，但各地產品品質相差懸殊，購買時還是認定商標並認定等級比較有保障，讓國外客戶增加信心。但不論如何，烏龍茶的製造方法，都以凍頂烏龍茶之製造方法爲主。故統稱爲「凍頂型烏龍茶」較爲合理，但現在稱呼「高山茶」已成氣候，恐難改變。

　　凍頂型烏龍茶之製造，前半段與清茶製法相似，所以具有與清茶同樣之香氣，而後半段與鐵觀音製法類似，過程經過布包團揉，多次團揉後，茶乾的外觀緊結成半球形粒狀，故沖泡時葉面伸展慢，而較耐泡，一般清茶可沖泡兩次，凍頂型烏龍茶可沖泡5次以上。

　　凍頂型烏龍茶的型狀是緊結成半球形粒狀，色澤墨綠，茶湯金黃亮麗。半球形粒狀的凍頂烏龍茶，因經過多

次揉捻，茶汁全被揉出，故茶湯濃，韻味足，且因茶之葉子緊結成半球形粒狀，沖泡時茶葉舒展緩慢，可多沖泡幾次，較為耐泡。

上等凍頂型烏龍茶其香氣輕清飄逸，似有似無，時有時無，如王者之香，深山素蘭，又滋味醇厚，甘韻十足，飲後回韻長，可達數小時，一般稱讚好茶「口齒留香」，就是此意。

凍頂型烏龍茶最宜小壺的品茗泡法，小壺的泡法後面有專章介紹，在此僅做略述。

(2)鐵觀音

台灣的鐵觀音以木柵的鐵觀音最出名，鐵觀音製造方法類似凍頂型烏龍茶的製法，唯在後段精製時的烘焙方法用布包起來，完全以多次的低溫加熱烘乾，因低溫乾燥，茶韻溫和。另因品種有別，亦有其茶湯濃郁、滋味甘醇的

特殊韻味，是值得用小壺沖泡品嚐的好茶。

「凍頂型烏龍茶」與「木柵的鐵觀音」除了用在品茗的小壺泡法外，平時自飲杯泡、碗泡，亦耐人尋味。

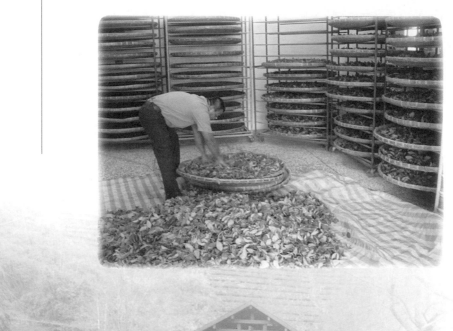

四、紅茶的泡法

紅茶是屬全醱酵茶，因為茶菁經過切細，所以成茶都是小粒狀，它經過完全醱酵後，產生一種濃郁的香味。

紅茶很少用以杯泡清飲，大部分都是調味紅茶，茶中加糖、牛奶、檸檬、橘子、薄荷、冰塊等添加物。有熱飲也有冷飲，其變化最多。紅茶的使用，目前除泡茶湯外，因為顏色深用於煮茶葉蛋最普遍。

熱飲的紅茶，使用茶包最為普及，自用或營業都被廣泛使用，其泡法如下：

(一)多人飲用的紅茶泡法

　　泡好一壺多人飲用的紅茶，通常是先將水煮沸置於桶內，再將紅茶包放入開水中1分鐘，然後將茶包攪動，使茶湯均勻，即將茶包撈起，茶包不要留在桶內，避免浸泡太久，茶湯濃度太高，會有點澀味。使用茶包之數量，必須視茶之容器的大小，斟酌茶湯之濃度決定。

　　如果常用固定的茶桶泡茶，先留放置茶包的數量，算好浸泡時間，幾次經驗之後，就可固定茶包的數量，每次如法炮製即可。

　　這裡再提醒一下，茶包的數量與浸泡時間不是相對的，寧願多放一些茶包，縮短浸泡時間，不要以少數茶包而浸泡過久，雖然濃度相似，但口感相差甚遠。

　　通常紅茶很少清飲，大都加糖、牛奶，或以檸檬、橘子等調味較多。

(二)泡好奶茶的方法

　　泡奶茶通常都以紅茶爲主，不論是茶葉或茶包，放在泡茶器中沖泡約1分鐘左右，然後再把茶湯倒入杯裡，再加糖、奶精，是用吸管攪拌，讓牛奶的分子與茶的分子密切混合，喝起來特別可口。如果用果汁機攪拌均勻味道更美。

　　另有一種喝法就是有些人特別喜愛奶味，所以先將糖放入置有茶湯的杯中，用吸管攪拌均勻，再把奶精輕輕從杯沿倒入杯裡，使奶精浮在表面，飲用時別有一番風味。

(三)夏日可口冰紅茶的泡法

一般的冰紅茶是以沖泡好的紅茶茶湯，待冷卻後置於冰箱，以便隨時取用的冰紅茶。

清涼可口的冰紅茶

另一種方法是將茶葉加量沖泡，提高茶湯的濃度，再倒入置有冰塊的容器中，讓茶湯快速冷卻，保留香味，以適量高濃度的茶湯與冰水混合後其濃度也恰到好處，但茶湯的濃度必須自己先做幾次試泡後，確定符合自己的口味再推出。

　　冰紅茶可加料調配口味，茶中加糖、蜂蜜、牛奶、檸檬、橘子、薄荷等添加物，但都需要自己實驗，調配出自己喜愛的秘方。

㈣快速爲上──泡沫紅茶的泡法

　　主要是茶湯和調味料配好後，置入不鏽鋼的密封罐搖晃，使茶湯與調味料混合均勻，再倒出杯中，因搖晃產生一些泡沫浮於杯面，別有一番景致。近年來爲年輕朋友所喜愛，其重點以快速、方便、便宜，可以外帶爲特色。

五、其他茶的泡法

(一)香濃可口──西藏酥油茶泡法

酥油茶是藏胞平日不可或缺的飲料，它的作法是將磚茶切開搗碎後，入鍋加水熬煮後，濾去茶渣，將茶湯倒入預先放有酥油和食鹽的容器內通常是用小木筒）攪拌，使茶汁與酥油充分混合成乳白色的汁液後，再裝壺分碗享用。

(二)塞北地區──鹹茶的煮法

鹹茶是塞北牧區的特色，它是將磚茶切開，放入鐵鍋加水熬煮後，再放入少量食鹽而成的鹹茶。

(三)流行於蒙古、新疆──奶子茶的煮法

奶子茶是蒙古、新疆地區每天自飲和待客的飲料。它的作法是將磚茶或黑茶切開搗碎加水煮沸後，濾去茶渣，再摻入1/5的牛奶煮沸，然後放入壺中，再加入一些鹽巴而成鹹甜可口的奶子茶。

另有一種方法是將過濾後的茶湯，直接沖泡牛、羊

奶,並加少許食鹽而成的奶子茶。

蒙古族主要飲的是奶子茶。新疆的維吾爾族則不去茶渣,茶葉與茶湯一起下肚。

㈣香郁濃厚──斯里蘭卡奶茶的特殊煮法

通常紅茶用煮的容易帶澀味,只有斯里蘭卡奶茶,香郁濃厚而順口。

斯里蘭卡奶茶的煮法:先將牛奶煮沸騰,再放入比平常沖泡紅茶多一些的茶葉量,然後立即熄火或把鍋子移開,蓋著鍋蓋悶7～10分鐘,讓茶香與牛奶香充分混合後,即可享受香醇濃厚又甘甜的奶茶。

7.
隨時隨地泡好茶

以往泡大壺的茶都不講究，把茶葉往茶壺內丟，注滿開水就算泡茶，這裡再提醒一次，泡多人用茶，切勿讓茶葉久浸桶內，浸泡過久，茶汁過濃，會產生苦澀。

一、會議場所與餐廳的好茶的泡法

　　多人用茶是指餐廳、機關、團體、公司、開會等多人聚會之泡茶，其容器大，水量多。它是屬於多人飲用的泡法。

　　尤其餐飲服務業，客人入坐後奉上一杯好茶，讓其心情穩定下來，從飲茶的細節中得到好的印象，這是服務業的一項重要工作，也是一個好的開始。

　　過去用大桶泡茶方法有：上投法、中投法、下投法三種方式。上投法是先將茶桶注滿開水，再將茶葉投入桶內。中投法是先注滿半桶開水，再將茶葉投入桶內之後，再注滿開水。下投法是先將茶葉投入桶內，再注滿開水。實際上此三種方法效果相差無幾，只要把茶葉放進水裡，茶汁就會被溶解。

　　通常泡大桶的茶都比較隨便，一者用的茶葉品質等級不高，二者茶葉浸在桶內，早飲不夠味，晚飲則太濃，甚至等級差的茶喝了之後，口中反而覺得乾燥，甚者開始咳嗽。我曾有一次看到一個演講者因喝茶咳嗽而講不下去。像這樣在高級的會議場所或高級餐廳就不適用。

　　如果要泡好多人飲用的茶，現在開飲機很方便，隨時可以泡茶。泡茶容器並不需要太大，放入適量茶包，或以布網包裹的茶葉，或用球型不銹鋼網包起來的茶葉，放入容器內，再注滿滾燙開水，經2分鐘，晃動茶包，使溶解在桶內的茶汁與開水混合均勻，就把茶葉撈起，放在其他的容器，準備二次使用或丟棄。如果放的是袋茶（茶包），僅耍晃動1分鐘即可。通常茶葉僅能使用一次，較高級的茶葉可用2～3次。如此的茶湯，濃度恰當，飲用清爽潤喉，一樣能泡出好茶。

　　以往泡大壺的茶都不講究，把茶葉往茶壺內丟，注滿開水就算泡茶，這裡再提醒一次，泡多人用茶，切勿讓茶葉久浸桶內，浸泡過久，茶汁過濃，會產生苦澀，刺激喉嚨，敏感的人會咳嗽，這在開會或演講場所很不合宜。

　　如果夏天想喝冰冷的茶，可將茶葉多放數倍的量，泡出比平常濃度高數倍的茶湯，再倒入裝有冰塊的容器，即可享受香又涼的冰茶。

二、溫暖友誼茶的泡法

客來敬茶是待客基本禮貌，要注意端茶敬客的衛生和禮儀。待客有以下兩種狀況：

(一)是臨時來訪，短暫停留的訪客

如公司或營業場所等敬茶，重點在應對態度。可先請教客人想喝什麼茶？重點在讓客人感覺到被尊重，以下幾點必須注意：

(1)迎賓用笑臉

笑臉是有生氣，讓人快樂的臉。

(2)端茶用端盤

用端盤表示隆重、尊敬的意思。

(3)杯子放在杯墊上

用杯墊以保持桌面乾淨、莊嚴。

(4)放好茶杯之後，說聲「請用茶」

讓客人感到互動的溫暖。

此短暫的拜訪，以茶包泡茶待客最方便。敬茶以溫熱茶最好，熱茶要用瓷杯或陶杯。不可用玻璃杯，玻璃杯冷飲用的。動作要高雅和衛生。

敬茶用端盤，切忌僅用手提著杯子到客人面前，這是有點粗魯不雅。

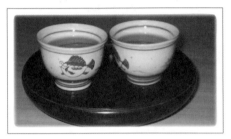

敬客用端盤

(二)親友到家來訪

用壺泡茶是比較隆重的，如果來訪的客人停留的時間不長，可用茶包一杯一包，比較方便，如人數在三、五人以上時，用泡茶器之泡法最方便。

壺型泡茶器中有濾網，茶葉放於網內，可以使茶葉與茶湯隔開，沖泡適當的時間（約一分鐘），即可將蓋子打開，將濾網及茶葉提出，放在一個空碟上，準備第二次沖泡使用。

　　杯型的泡茶器沖泡後，將蓋子上面按鈕一按，茶湯立即流入下層，沖兩次就把內層濾網沖泡器提出放小盤上，泡茶器中的茶就可分杯而飲，這是一般待客、自飲都很方便之泡法。

圓型泡茶器　　　　　　　　圓型泡茶器

　　因爲茶葉與茶湯隔開，需要時隨興再沖泡一次或兩次，以杯子大小而定，泡好即將茶湯倒入杯內，茶葉不浸泡在水中，方便控制茶湯濃度，茶湯濃度適宜可口，而茶葉亦可多沖泡幾次。

㈢知己茶友來訪

　　應以小陶壺沖泡，品茗聊天。

三、溫暖的家庭茶的泡法

恩愛夫妻相敬如賓，早上一杯熱奶茶，送家人快樂出門，並祝其工作順利。晚上一杯熱的烏龍茶，迎接帶著疲倦步伐入門的家人，感謝他為家庭生活奔波辛勞。

如果夫妻都是上班族，不分男女都可搶先為之，因為尊敬他人比被尊敬偉大。此茶以方便為主，誠意為上，增加一些情意。人在勞頓時，一杯熱茶下肚，確實立刻心情隱定下來，解除一天的疲憊，因此相聚而歡，再談家事，容易和諧，全家快樂。

若在飯後喝一杯低熱量的茶，中和過多的糖分和油脂，是抑制肥胖的最佳方法。

假如條件許可，每天或每週一次家庭小壺品茶，一家大小團聚溝通與交流，這是分享溫情、消除代溝的好方法。

四、知己茶友的品茗泡法

知己茶友來訪自然要論茶、評茶，泡小壺品茶，展示茶藝，暢談心得，鬥鬥茶，增點樂趣。論道談禪，品茶清心，不亦樂乎。至於詳細品茗方法，後面有專章論述，此地暫時保留。

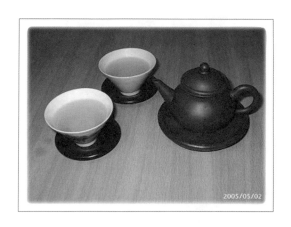

五、個人獨飲的泡法

　　個人在書房、辦公室泡茶獨賞，應以杯泡法最方便，用茶包（袋茶）或用一杯量包裝的茶葉，方便與快速的泡法是符合現代忙碌生活的人所需要，它有定量的茶葉，不必考慮放多少茶葉。

　　茶包的用法是每一個茶包的茶約三公克，以300cc的杯子沖泡爲標準，因茶包內的茶粒子細，茶汁易溶解，通常浸泡時間以不超過30秒爲宜，最多沖泡兩次就該換新茶包。

　　但是一般人泡袋茶都是把茶包放入杯中沖泡，不管浸泡時間，剛泡的茶太燙嘴，往往待茶湯溫度稍降，飲用時

茶湯濃度已經太高，而稍帶點苦澀，所以，泡好茶包的方法是要計時的，茶包放入杯中沖泡後，約30秒的時間，就拉住茶包的線頭搖晃幾下，讓茶湯勻佈杯中，即將茶包提出放置於小盤上，以免浸泡太久，濃度過高，產生澀味。

一般茶包泡一次即可，再泡茶湯淡而帶苦澀。好茶的茶包可多次沖泡。

如果你喜歡用茶葉直接沖泡，最好茶葉入壺，或使用泡茶器沖泡，但茶葉沖泡時也需要計算浸泡時間，然後倒出茶湯。

使用泡茶器則因內有濾網，時間一到就可將茶葉與茶湯隔開，不致泡出苦澀的茶。

8.

品茗的泡法

品茗是文人雅士的高級休閒活動，是藝術家的品味生活。在宋朝，朝廷官員最喜愛鬥茶。日本德川家康時代是上流社會人士結社聯誼的方法。

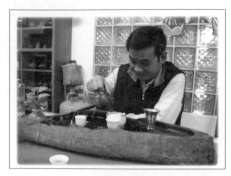

　　品茗的興起，早自唐朝已經風行，當時稱爲啜茗，宋、元則有鬥茶，明朝有茶會。在日本有「茶道」，在韓國有「茶禮」。

　　品茗是文人雅士的高級休閒活動，是藝術家的品味生活。在宋朝，朝廷官員最喜愛鬥茶。日本德川家康時代是上流社會人士結社聯誼的方法。

　　品茗的品，有欣賞和評鑑之意。不管什麼茶，綠茶、紅茶、清茶、烏龍茶、熟茶、生茶，散茶、餅茶，都有鑑賞之處。

　　欣賞就是有多樣化，如煮茶法、泡茶法，用蓋杯、用小壺泡法，都可欣賞，甚至冷泡、熱泡均是藝術。

　　評鑑就有一定的規則，如同樣的茶，一致的泡法，或同樣的茶，不同的泡法，或不同的茶，同樣的泡法，或不同的茶，不同的泡法。這樣的品茶範圍就寬廣了。

但目前都以小壺泡法為主流，以前稱壺小茶香，實際是壺小香氣聚。壺小不但香氣聚，還提高甘醇濃度，最能品出味道。

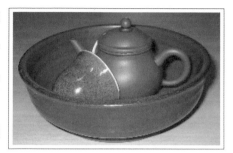

小壺泡法原流傳於福建和潮州、汕頭一代，當時的茶具比較簡陋。一只小壺、幾個小杯、一個茶船而已。沖泡時放入大量茶葉量，沖泡後整個茶壺脹的滿滿的，因此壺小茶香，濃度高，韻味長。

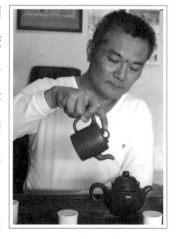

近年的小壺泡法已發展到成套的茶具組，除了茶壺、茶杯、茶船之外，還有茶海、濾網、茶巾、茶則、茶挑、水方、杯墊、端盤等輔肋器材。甚至有人還特別設置聞香杯，並且講究藝術化。例如茶盤就有木製品、鋼製品、塑料製品，還有石頭製品，並且精工彫琢。品茗環境亦相當講究，如藝術的專用泡茶桌，佈置典雅的專用泡茶房間等。這是近30年來發展起來的。

1970年代，台灣經濟飛升，民間經濟活絡，又因政府的提倡飲茶，社會紛紛以品茶為樂，尤其企業界工廠的老闆，上班時間，一面泡茶應付來訪客人，一面還掌控工廠作業。

後來茶藝館紛紛設立，且講究系列性裝潢，成套的茶具亦應運而生，因此泡茶的茶具及周邊用品一時成為新興的產業。

有成套的茶具之後，就有一套泡茶操作程序，講究泡茶的衛生、奉茶的禮儀、品茶的方法等，形成了以小壺泡法的品茗藝術。

藝術的表達並沒有固定的規則，也沒有嚴格的規矩。因品茗藝術的發展，講究自由的發揮，各自創造品茶之方式，主要是呈現茶味之美。也許將來會創造出一些流派，但現在還沒有固定的規則。

小壺沖泡的品茗藝術，是由過去簡單的小壺泡法改進的，當然比較正式隆重得多。但比日本的「茶道」和韓國的「茶禮」平易近人。

　　美好的感覺是一種精神享受，不是一種物質享受，一般的人學品茗，僅講究茶葉的品質，花高價去買昂貴的茶，忘了泡好茶的要領，這種光比鈔票的品茶，品的都是銅臭味，太偏向唯物思想，沒有精神層面的中和，當然不能稱為完美的品茶藝術。

　　泡一壺好茶，當然要有些條件的，譬如：好的時機，好的茶伴，好的環境，好的器具，好的茶葉，好的水質，好的技術。

　　泡茶的過程中，要注意到賓客的安排，操作的程序，奉茶的禮儀，品嚐的方法，才是完整的配套。

一、品茗時機

品茗是一種清閒享受的事，氣氛美好，和樂爲上，故古人品茗時機是有選擇的，因此有時品，亦有不品之時：

(一)品茗最好時機，莫如以下的機會

(1)心手閒適，家人共享。　(2)同好知音，隨興品嚐。

(3)忙裡偷閒，消遣娛樂。　(4)貴客來訪，品茗招待。

(5)意緒紛亂，邀友論趣。　(6)杜門避事，清靜自飲。

(7)看書寫文，增加思緒。　(8)外出歸來，消減疲勞。

(9)玩弄電腦，以茶爲伴。

(二)古人在某些狀況下不品茶的理由

古人有專闢靜室作品茗，其用意就是有一些顧慮，因此有品茗五忌之說：

(1)地點不對，環境吵雜不品。

(2)地點不雅，五味雜陳不品。

(3)時機不當，有他人搗亂不品。

(4)遇見外行，不禮貌人不品。

(5)事情不順，與人有爭執時不品。

二、好的茶伴

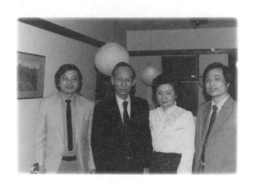

品茗是志同道合、愛茶同好、知心朋友，清淡論事，聯誼的方法。

一般賓客之邀請，以相當認識者爲對象，避免爭論，破壞情調。所以，邀請參與品茗，千萬不要勉強他人參與。

品茗本來就是知己、知音同好者共同享受的美好時間，因此品茗的賓客邀請是有選擇的。

品茗講究「清靜和樂」，故古之品茗者，對參與人數有限制的說法：「一人獨飲曰幽，二人曰勝，三、四人曰趣，五、六人曰汎，七、八人曰施。」意思是五、六人就覺多了，七、八人就得分爐。

　　可見品茗人數不宜多，人多可改爲泡大壺的清茶、奶茶、烏龍茶等，可以高談闊論的茶敘的熱鬧場合。

　　有時因友人來訪，臨時起興品茗，友群之中，並不是每一個人都有品茗意願，但至少要不反對，否則使用其他飲料招待，而不至於冷落新的朋友。

　　如果僅因主人的嗜好，勉強他人品茶，泡再好的茶也不會被欣賞的。所以，品茗是同好，不可出於勉強。

　　賓客眾多紛亂時不適合品茗。泛泛之交，偶然相會，只需用一般杯泡茶或另以奶茶、水果招待，才不至於造成對牛彈琴的尷尬場面。

　　因此茶友之邀請，當以知己爲上，如有新人加入先瞭解他的興趣。

三、品茗的好環境

　　品茗環境的要求在「靜」、「適」、「潔」三字。靜就是安靜，不吵雜。適是舒適的環境和座位。潔是整齊而清潔。

　　古之文人雅士都喜歡夜坐山堂，汲泉煮茗，亦有專門建造竹樓數間，負山臨水為賞茶之處。現在有人特別設計和式的泡茶靜室。

　　其實今日的高樓大廈，客廳寬敞，家庭人數不多，就在自己家中客廳泡茶，已經很清靜，或只要騰出一間客房，整理潔淨，不放雜物，潔淨有餘。迎賓品茗，獨坐凝想，都有清靈之美。

　　品茗是文人雅士淨心消遣的事，雖然不必豪華，如有一些藝術點綴，如藝品、花藝、雅石、名畫、書法、書籍、音響等，可增加品茗氣氛。

　　有些人喜歡把品茗與禪湊在一起，品茗成為陶冶心靈的方法，品茗也確實有「靜心」之功能。

　　品茗之後當然可以靜坐、聊天、下棋、玩牌、吟詩。

　　有些人喜歡點香，對穩定情緒很有幫助。但我們建

議，點香的時機是品茶三道之後，想靜坐時爲之，避免沉香奪去茶香，品不出茶味。

眞正品茗是不吃點心的，但大部分的主人爲了表示熱誠招待都會準備點心、零食。這些最好在品茗之後再端出來，以免影響欣賞茶香之味覺。

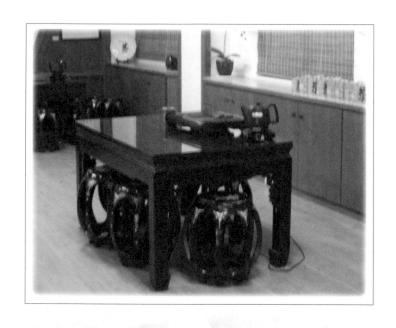

四、泡好茶的器皿

關於品茗用的道具，可分四大部分：

㈠煮水部分

①儲水器②火爐③水壺。

㈡泡茶部分

①茶盤②茶壺③茶船④茶匙⑤茶挑⑥茶海⑦濾網⑧茶巾等。

㈢飲茶部分

①茶碗②茶杯③杯夾④杯墊⑤端盤等。

㈣輔助器材

①果盒②點心盤③水方④具托⑤茶貯等。

逐一介紹如下：

(一)煮水設備

煮水設備包括：儲
水器、煮水的爐子、煮
水的水壺。

1.儲水器

通常飲茶用水都取自來水，經過逆滲透過濾器過濾
後，直接裝壺燒煮。有些人特別到山上用塑膠桶取泉水。
儲水器最重要的是不可有雜味。古時所用的新木桶就有木
頭之味。

通常自來水中常加氯，其味道與茶不合，完全破壞茶
味，不能用在品茗泡茶。要經過活性炭過濾處理，或在容
器中放置一些麥飯石，去除水中雜味，並且可增加甜美滋
味。

2.煮水器具—茶爐

茶爐是煮水時供應熱源的設備。古代用的風爐，一面
燃燒木材一面搧火，所以要選擇木材油脂少不發煙的材
料，以免影響湯味。現在沒人燒木材，沒有這種凝慮。現

代常用的爐子有：①炭爐②酒精爐③瓦斯爐④電爐。

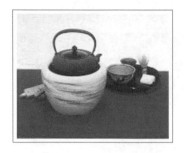

(1)炭爐

　　用炭爐煮水是復古作風，目前仍有些人喜愛保持古味，仍以木炭煮水，唯一要注意的是務必保持空氣流通，以免發生意外，在現代密閉的建築裡，不適宜使用炭爐。

(2)酒精爐

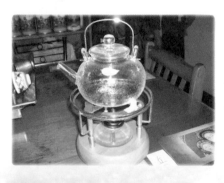

　　現代酒精爐都設計的非常美觀，增加不少茶趣。現在有人講究氣氛，採用酒精爐，放置桌上古色古香，但火力不足，燒開一壺水不易，僅能用於保溫。故必須先從熱水器裝熱水，或在廚房燒好大壺的水以備補充。因此家庭鮮少採用，反而受茶藝館之青睞。

(3)瓦斯爐

近年來瓦斯爐已經成為人
們煮水的主要器具，火焰大，
速度快，很理想，但在夏天用
瓦斯爐較熱，必須要有冷氣設
備，以免影響品茗氣氛。

(4)電爐

電爐無煙無臭，體積小，設計也美觀，可放桌面與茶
具配成套，增加美觀。

現在的電爐有底座與壺分離的，看起來乾淨、單純，
無火無焰，熱不外傳，舒適美觀，並且都設有自動控制，
水沸騰時即自動斷電，是理想的器具。

3.煮水的水壺

水壺就是煮水器，古時用鼎煮水，或用釜煮水，再發

展到用水壺煮水，其材料有生鐵、銅、錫、銀、陶、石頭、玻璃等。

　　現代煮水的方法很多，有開飲機、熱水壺、煮水壺等，在品茗氣氛上，還是採用煮水的方式較適宜，煮水器有金屬的不鏽鋼壺、陶壺、玻璃壺等。

　　有些水壺還用透明的玻璃，可以看到煮水過程，松風、蟹眼、蝦目、魚眼、翻滾等美景，實在美不勝收。

(1)陶壺

　　用陶壺煮水，固然古色古香，很合乎品茗藝術，唯要注意，現代人因用瓦斯燒水火力強，要常保持壺內有水，否則稍有疏忽就會把壺燒壞。

(2)玻璃壺

　　玻璃壺可愛之處是可以看到壺內煮水狀況，松風、蟹眼、魚目、翻滾等情形，增加泡茶藝術和煮水的美感。

唯如用自來水泡茶，水中常含有氯，壺壁會起一層霧氣，把整個壺遮蓋失去壺的透明度，所以遇到此情況，水中一定要放麥飯石，以去除氯的雜味。

(3)金屬壺

據記載古代講究用金壺、銀壺泡茶，但它大概不是一般市民所能享受的貴重物。

現代最方便的是用不鏽鋼壺，也有少數講究飲茶氣氛，採用生鐵壺，較具藝術氣息。

(二)泡茶用具之選擇

在品茗過程中，除了注意環境的整潔外，桌面要保持清潔，因此桌面要時時刻刻整理，不必要的道具盡量減少，或收至櫃中避免雜亂，茶具要成套以增加藝術美感。

1.茶盤：

茶盤是陳列茶具的地方，有塑膠製品、不鏽鋼製品、木製品、石彫製品或鋼木混製等多種。石製品搬移不方便，僅能放置於專用的泡茶桌，不鏽鋼製品雖然方便，但比較單調、粗俗。木製品變化多，藝術氣氛高，為了實用採用鋼木混製也很理想，美觀實用。採用雙層底盤，可以貯水，甚為方便。

2.茶壺

泡茶主要的靈魂器具就是茶壺與茶碗等容器。茶壺形式很多，台灣獨特的品茗方法，採用的是小陶壺，小陶壺

的優點是形狀可愛，變化多端，
可作爲藝術品觀賞，並有實用功
能，耐高溫，傳熱慢，保溫時間
長，能將茶汁快速溶解於水中
快，另外它不奪茶湯之香，可讓
茶葉優點發揮得淋漓盡致。

　　茶壺是品茗過程的靈魂器具，也是一種藝術品，它對
整個品茗氣氛有相當大的影響。因此吸引許多愛茶者，而
被作爲收藏、擺飾和觀賞之用，爲此對好壺的選擇，特別
詳加介紹如下：

(1)造型要美

　　壺的外型不但要實用也要
有美感，美感是從造型、質
地、製造技術和靈感的表達，
在壺體、壺蓋、壺嘴、壺把的
設計美觀而實用，並配合得恰
到好處，其壺才算完整。

(2)質地要好

　　所謂質地是指茶壺本身之土質粒度要均勻，燒結溫度

要充分，燒結溫度通常要達到 1100℃ 左右，高級的達 1300℃，如果溫度不夠，燒結時間不足，此壺質地脆弱，使用一段時間，壺嘴、壺蓋邊沿容易腐爛而有缺口。

質好能蒸出茶香，質劣的壺容易鬥茶味，即使好茶亦難發揮其特色，好的質地加上好的造型，讓人愛不釋手。

(3)流要順

流就是壺嘴，倒茶時茶湯順壺嘴成束流出，不散開，壺嘴高度與壺沿水平，茶湯才不至於溢出或傾倒困難，壺嘴與壺把要在一條直線上，倒茶時茶湯才能順流而出，不會濺到他處而不雅。

(4)把要穩

壺把的型要美，其大小要配合壺之大小比率，手才能抓的穩，例如大壺用細把就不好抓。以前曾經有一種壺，叫倒把西施，壺把很細不實用，壺把恰當，則提壺輕鬆。

(5)沿要平

沿是茶壺口之邊沿與壺蓋接觸的地方，沿要平才能與壺蓋密合，這是造壺者技術的考驗。

(6)蓋要密

壺沿要平，但蓋子之沿亦要平才能與壺沿密合。

(7)壺之大小要適宜

通常品茗人數以三、四人較恰當，所以採用四杯的茶壺，約可容納150cc的水量，扣除茶葉的容積，尚可倒出25cc容量的茶4杯。如果人數有變，再斟酌壺之大小，或採多只壺應付。

3.茶船

放置茶壺的容器。過去由中國南方傳到台灣的小壺泡茶方法，就是附有茶船，沖泡茶總是用滾燙的水，沖茶的開水常溢出壺外，並在壺外繞澆熱開水，故以茶船承

之以增加小陶壺的溫度，容易泡出茶香，增加茶湯之濃厚度。茶船盛水，還可用於燙杯。

　　現在有些人認爲茶汁外溢，流失茶之精華是浪費，所以注水入壺九分，不使茶汁外溢，以免茶湯之精華之損失，並且覺得如此泡法比較雅觀，因此採用較淺的茶船。

4.茶匙

　　茶匙或稱茶則，用於泡茶時，將茶葉從茶貯中取出放入茶壺的工具，一方面雅觀、衛生，一方面可斟酌茶量。通常以木製、竹製的較爲方便、輕巧，與茶壺碰撞不會出聲，不損傷壺。

5.茶挑

　　茶挑有兩個用途：

(1)第一泡溫潤泡時，用於攪動壺內茶葉。

(2)泡茶結束時，用於清理茶渣。

　　以竹製品質軟、不傷茶壺爲上，與茶壺碰撞亦不損傷壺。

6.茶海

茶海又稱公道杯，它有兩種
用途：

⑴當品茗泡茶時，因壺小，
茶湯可以兩三泡逐次倒入茶海，
一者三泡茶湯濃度均勻，人多時並可同時多倒幾杯，每個
人都品到同樣的茶湯。

⑵有些人泡茶不用濾網過濾，難免
有些細小茶葉碎片，茶湯經茶海沉澱，
碎片留於茶海的底部，之後再輕輕注入
杯內，碎片才不會流入杯內，讓茶湯更
明亮、清澈。

茶海之選擇應與茶壺同一色系較美觀。可惜茶具業者
只注意到壺藝而忘了完整的配套，因此高級的茶壺很少能
配到好的茶海。

7.濾網

濾網有過濾茶湯之用途。現在泡茶設備雅致，在茶海
上加一個濾網，先濾去茶葉碎片，使茶湯看起來潔淨明

亮，茶湯分杯時，不會有茶葉碎片流入杯中的現象。

8.茶巾

茶巾是擦拭桌面、茶盤、茶壺的水，保持器具及桌面之潔淨，尤其品茗泡法時，茶壺從茶船內取出，壺外沾有很多水，取出時必先在茶巾上拈一拈，以防傾倒茶湯時，壺外之水滴入茶湯中，非常不雅。茶巾的材料，有使用布巾，可多次使用；有使用紙巾，用完就丟，更為理想。

(三)敬茶的器皿

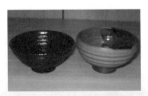

敬茶的器皿有：茶碗、茶杯、杯夾、杯墊、端盤。

1.茶碗

茶碗敬茶延自古代唐、宋時的烹茶、點茶，現在很少有人用了，宋朝點茶是用茶碗，講究茶色白，故用黑色的

天目碗，較能顯出湯色，至於日本、韓國仍有在茶道中延用。

2.茶杯

茶杯也是品茗中的重要器具，

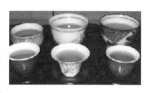

今日茶湯講究明亮透底，必須用白色的內層的杯子才容易顯示茶湯之美。但為了考量茶杯與茶壺的一致性，以內白而外與壺同色較為理想。

飲茶以熱飲最能感受茶的好處，熱飲宜用陶杯或瓷杯，具有東方飲茶風格。

玻璃杯耐溫不高，主要用於冷飲，果汁、冰品之類。同時玻璃杯裝熱茶容易破裂，因此通常飲熱茶都用陶杯或瓷杯，而不用玻璃杯。

3.杯夾

杯夾是在泡茶之前，在茶海沖燙杯時，用以翻動杯子，並在燙完杯時，用杯夾夾至客人面前杯墊上，不用手去觸摸，表示衛生。通常用竹製

品、木製品爲佳，不易滑落。

4.杯墊

　　杯墊又稱爲杯托，杯墊就是墊在茶杯下的墊子，有木、瓷、紙等材料製品。

　　以木製較爲高雅，不易滑落，並且碰撞時不會發出聲音，但要注意杯托之大小，要與茶杯相稱。

5.端盤

　　端盤是奉茶時放置茶杯、杯托的器具。通常是客人距離較遠時端茶使用，品茗時三、四人圍在桌旁伸手可及則不必使用。

㈣其他輔助器材

1.果盒

果盒或果盤是擺放茶點用的器具，在品茗之後聊天時端出。

2.點心盤

放置糕餅、點心之類的用具。

3.水方

水方是收集茶船的水和貯放茶渣之容器，宜放在桌下，如必須放置在桌面時，宜小不宜大，以免影響桌面的清潔。

4.具托

具托是放置泡茶的輔助器材，如
茶匙、茶挑等器具，避免散亂。

5.茶貯

茶貯就是存放茶葉的容器，如茶
罐、茶甕等皆是。茶罐宜小為雅，所
以說：「大罐用以儲存，小罐用於泡
茶。」

五、選擇好的茶葉

品茗的茶葉，當然是選上品好茶，選擇品茗用好茶，這就要有點客觀的審定功夫，一般人審定好茶僅憑他個人的嗜好來判定，譬如他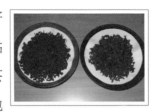喜歡清香，就認為清香的茶才是好茶，其他一概否決，這種審茶的方法，已經有些偏頗和固執，對茶性之欣賞不夠客觀。但坊間這樣審茶的人非常普遍，在此特別提醒，大家可幅度放寬點，肚量放大一點，好適應各類朋友的愛好。

俗語說：「文章、風水、茶，真知者沒幾人。」表示茶味廣泛，內行不多。

而所謂泡茶的藝術，就是有多種泡法，碗泡、杯泡、壺泡，甚至熱泡、冷泡等各具特色。

所謂飲茶的藝術，就是有各種飲法，鮮茶、老茶、綠茶、紅茶、烏龍茶、煮的、泡的，都值得品嚐。

選好茶也是多方位、多元性的，有清香、有甘醇、有清淡、有濃厚。可輪流品嚐，有時還可自己調配口味，這才是品茗之藝術。

　　選茶最簡單的方法，就是認定商標、招牌，選擇有信用的公司，有一定的分級、一定的包裝，不過那是被動的。

　　如果你能注意幾項選茶原則，你就可能成為行家：①香氣②甘甜③清純④滑溜⑤濃厚。

　　選好茶也是一樂趣，值得玩味的，以往江北一帶講究清淡為雅，喜愛的是龍井和香片。龍井和香片，以欣賞香氣為主，香氣講究的是幽香，似有似無，以清淡為雅，茶湯淡而不濃。

　　台灣初期品茶，以包種清茶為最，包種清茶茶湯比綠茶濃，韻味足。好的包種清茶還略帶自然的花香，展現其清香撲鼻之美味。唯因葉片成條索狀，鬆散不緊，不及烏龍茶的濃厚耐泡。

　　與包種茶同樣條索狀的白毫烏龍茶，因其製造過程為重醱酵，其茶湯近似紅茶顏色，可耐多次沖泡，另有它特殊的風味。

　　現代人口味越來越重，泡茶講究用小陶壺沖泡，小陶壺的泡茶特色是香味聚集，韻味濃厚，口齒留香長，耐人尋味。

　　在台灣小陶壺泡的好茶，首推凍頂型烏龍茶，和烏龍茶同樣製造方法的鐵觀音茶，亦被茶者所喜愛。

　　原來台灣的烏龍茶是以凍頂烏龍茶最著名，由南投縣鹿谷鄉的凍頂山發展起來，現在已擴展到整個中央山脈，埔里、福壽山、大禹嶺、奧萬大、玉山、阿里山、六龜、台東等地。因此各地為了推廣自己的茶，爭取市場，而各自以地區取名，因為茶區小產量有限，不足以推廣國際市場，但名詞之多，擾亂了國際友人，卻影響了原來聞名國內外的凍頂烏龍茶名聲。這對國際行銷來說是不利的。現在又稱「高山烏龍茶」，實際都是「凍頂型烏龍茶」。

　　台灣的烏龍茶緣起於鹿谷鄉初鄉村（原名粗坑）的一位鄉民林鳳池先生，他到福建應考舉人後，回程友人送他

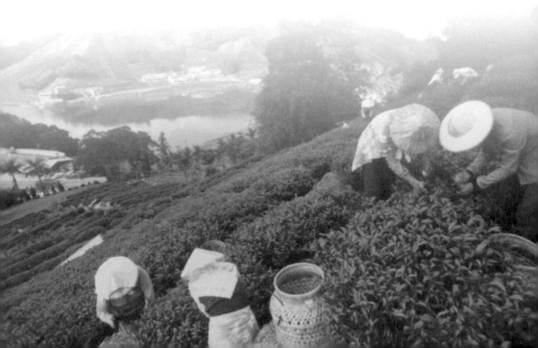

36棵烏龍茶苗,回來後在鹿谷鄉粗坑自己屋旁、小半天南坪山,以及凍頂山等三處試種,後來凍頂山茶園試種成功並傳播,而取名凍頂烏龍茶。當然製茶技術方面,初期乃沿用福建武夷岩茶的醱酵製法,而經過百餘年來的改良,有很大突破並超越。

「凍頂」一詞,並非代表寒冷,凍頂山雖然在海拔700公尺左右,古時冬天也寒冷,夏天涼爽,所以它的含意不是因「冷」而叫凍頂,凍頂是「凍腳尖」,凍腳尖是因凍頂山地質為紅黃土質,粘性高而密度強,下雨時雨水不易馬上滲入土內,因此地表鬆軟泥爛,地基堅硬,所以行走此地容易滑倒,古時鄉民都打赤腳,下山時必須縮緊腳趾以抓地,以防跌倒,縮緊腳趾抓地,台語叫「凍腳尖」。此山之頂為凍頂。

凍頂烏龍茶原來品質不錯,但乏人問津,茶農非常辛苦,甚至鄉女害怕嫁到茶農之家。

但近30年來,因台灣的經濟起飛,國民出外旅遊頻繁,凍頂烏龍茶就在台灣重要旅遊景點之間,日月潭與溪頭遊樂區的旅途上,因此敞開了銷售門戶,加上政府的提倡,推廣茶飲,國人始知飲茶的常識,一時激起品好茶的風潮,茶農成為新貴,在20多年前,汽車並不普遍,有些

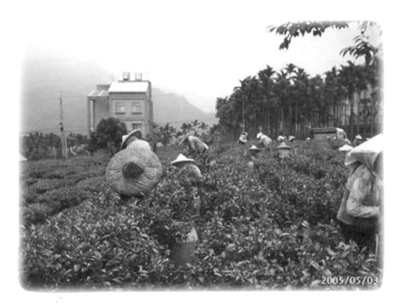

2005/05/03

茶農已有汽車代步，讓都市人也羨慕，報紙上曾經有一則
漫畫，畫一個鄉下人開一部汽車，標明「凍頂號」。

　　凍頂型烏龍茶外表半球型顆粒狀，與過去鬆散的茶葉
不同，因顆粒緊結而茶湯濃厚耐泡。凍頂烏龍茶因土壤的
特質，茶韻甘醇，近年來以技術上的改良提高香氣，飲後
香氣保留口中長久。

　　甘醇濃厚的韻味，常能保持半小時到一小時以上，讓
人有捨不得把口水吞不去之感。

　　其實自茶樹採下來的茶菁並不香，而是經過萎凋、醱
酵之處理變化後才香。這個技術在世界製茶技術上是獨樹

一幟的。

　　與凍頂型烏龍茶類似的鐵觀音茶，品質亦不錯，主要產地在台北木柵、石碇、深坑、南港一帶山區，因茶園面積小，不足供應臨近都市之需。

　　包種茶以坪林、新店、宜蘭所產品質佳。白毫島龍茶產地在新竹北埔一帶。烏龍茶、鐵觀音茶、包種茶、白毫島龍茶，亦分輕火、中火、重火的烘焙，各有美妙之處，輕火清爽新鮮，中火熟香溫和，重火焦香濃厚，另有久存的老茶，亦別有一番風味。

　　選擇好茶，不管什麼風味，都有共同之點，可由下面幾句話語來形容：「甘香清滑為特色，苦澀味少即是高，濃厚甘醇韻味長，儲存有方無雜味。」

六、好水好茶湯

泡茶的原理是藉著水的熱度，溶解附著在茶葉表面的茶汁成分，與水混合而成茶湯，所以，茶湯與水的品質有相當大的關係。

古人對泡茶用水亦非常重視，陸羽《茶經》中說：「山泉爲上，江水次之，井水爲下。」又說：「泉水要選乳泉，石地慢流的泉水，不可取自瀑湧湍急之泉水，或泉水流入深谷，成潭不流動者。江水要遠離人群者，即取自江中之水，而非江邊水。井水要找經常有人汲用的井水。」另外尚有雨水、雪水，則是一種不得已的替代品。

在台灣幾乎沒有用雪水的機會，現在的雨水帶有酸性不能取用，又因工業污染，江水、井水皆不可靠，不能任意取用。

所以，今日泡茶用水，如果自己能找到名山名泉最好。山上泉水，最好經過檢測達標準之後再使用爲上策，

好的泉水固然有自然甘甜涼冽之味，能增加茶湯之美，

　　但在都市中，還是以自來水較為方便，自來水再經好的濾水器過濾較安全。但是自來水因為殺菌關係定時摻入氯化物，其味強而正與茶味相剋，所以，建議泡茶用的自來水，必須經過好的濾水器過濾後再使用，萬一沒有濾水器設備，可將自來水儲存兩三天，讓氯化物沉澱後再使用。

　　另外有個快速辦法，即在水的容器內放一包活性碳或麥飯石，可去掉水中一些雜味，增加甜味。

七、茶具的擺放

⑴煮水爐具的擺放

　　爐子和水壺放在主人的側旁，用右手提壺者在右方，用左手提壺者在左方，方便泡茶操作為是。

⑵泡茶器具的擺放

　　泡茶器具之佈置：先放茶盤於靠近泡茶者前面，桌面中央，再依次放茶船、茶壺、茶海、濾網於茶盤內，再放茶巾於靠主人之桌面，即①茶盤→②茶船→③茶壺→④茶海→⑤濾網→⑥茶巾。

　　這裡還要注意到茶壺、茶海的壺嘴要與主人平行放置，避免壺嘴對準客人，有失禮貌。

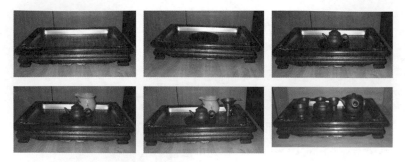

(3)飲茶器具的擺放

　　飲茶器具有杯托和茶杯，先放杯托於客人及主人面前，再把經燙過的茶杯放於每個杯托上。

(4)其他輔助用品的擺放

　　泡茶以茶壺為主要器具，應以主人的位置容易操作為主，其他輔助用品如茶挑、夾子、茶匙等放在具托內，具托放在茶盤右側或抽屜內。茶貯、水方通常放於較隱密處的桌下，盡量保持桌面的整齊淨潔，避免零亂。

八、泡好茶的技術

泡茶的技術主要是泡出每一種茶之特色,所以想要泡好一壺茶,先要認識茶葉、瞭解茶性,才能避其缺點,而發揮其優點。譬如:新鮮的凍頂烏龍熟的、陳年的要分辨清楚,才能把握泡法。泡品茗的好茶,要記住三大要領:

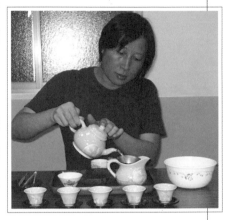

①應注意依茶壺大小,放置適量的茶葉。

②注意沖泡的水溫,沖泡烏龍茶時水要沸騰;沖泡綠茶時85℃即可。

③斟酌浸泡的時間,要默數約30秒。

審定泡茶的技巧,包括兩種方式:

一是同一種茶、同樣的水,能夠泡出比別人好的茶湯,就是好功夫。

另一種是自己選好茶葉、選好水質,泡出比別人好的

茶湯，這是有經驗、有研究的行家。

　　泡茶方法是多元的，各種方法都可以改變。碗泡、杯泡、壺泡，甚至熱泡、冷泡等各具特色，依茶性而變通。

　　品茶也是多元的，各種茶都可品，不論是烏龍茶、綠茶、紅茶都可欣賞。有些清香，有些甘甜，有些渾厚，有些飄逸，有些耐泡，有些清淡，各有不同之特色。

　　坊間很多人品茶，僅憑個人嗜好局限於某一種茶，以一種泡法為標準去衡量所有的茶之優劣，這樣就有點狹隘，胸襟不夠寬廣。這種狹窄的藝術，常是一般品茶者常犯的毛病，應注意勿自陷其中。

九、品茗的操作程序

(1)迎接賓客

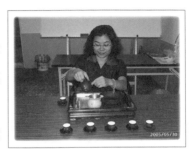

　　迎賓帶微笑，溫暖心中來。微笑代表歡迎，微笑代表善意，微笑代表誠心，微笑代表愛心，微笑代表沒有敵意，微笑代表沒有瞋恨心，微笑代表沒有嫉妒心，微笑代表沒有恐懼心，微笑代表安祥的心，微笑代表自在的心。

(2)安排座位

　　迎賓入座，敬老尊賢，不可忽略，主賓或長者，坐在泡茶主人的對面，兩邊依左右次序安排，長幼有序，男女有別，年長者或女性優先坐於老前輩之左邊或右邊。

　　一面開始煮水，一面先遞毛巾淨手，再給一杯開水，解渴和淨口之意。

(3)煮水

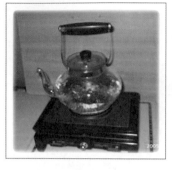

　　古人泡茶講究茶湯要嫩，即水不能煮太久，久煮湯老，以現代的說法，水經過久煮，水中的一些較易揮發的物質散失，此湯不夠鮮美，有損茶味。

　　所以，煮水要注意其過程，也要欣賞其過程，古人對煮水觀察很細膩，針對煮水過程用「松風、蟹眼、蝦目、魚眼、翻滾」等美妙文詞來形容。在水將滾之前，產生的一種聲音，稱為「松風聲」，當水中產生一些細小氣泡時為「蟹眼」，氣泡大一點成水珠時為「蝦目」，氣泡再大一點為「魚眼」，再來水已大開為「翻滾」。現在用透明的玻璃壺，可以很清楚地欣賞煮水過程的變化。

　　煮水的壺不必太大，以一次泡完一道茶的用水量即可，一道茶約沖泡三次，即敬三次茶的意思，茶敬三巡即成禮。品茗也就品前三道為準則。

⑷溫壺、燙杯

每泡完一道茶，就應該把茶
具洗淨備用。但泡茶時先燙壺、
燙杯、燙茶海，這是泡茶之前置
作業，在客人面前，先用開水燙
過表示衛生，以示尊重，另外是
去除茶壺、茶杯之異味。

⑸置茶

置茶要待燙壺後再放置茶
葉，放置茶葉時，是用茶匙由
茶貯中取出，再放入壺中，切
忌用手抓，在衛生上、觀瞻上
都不雅。

置茶的量約壺的四分之一，一般來說，四人品茗，要
用六小杯量的壺，即可容納150cc的水量。杯子是25cc的小
杯，六杯壺沖泡後，扣除茶葉所佔的容積，倒出來的茶湯
大約四小杯。置茶的量也可按照個人飲茶濃度習慣或茶葉
之本質濃淡而加減。

(6)溫潤泡

何謂溫潤泡？就是第一道沖泡，過去有人認為第一泡的茶最可貴，稱為茶金、茶銀，僅要把浮上壺面的白沫刮掉，就可以品嚐第一道好茶。

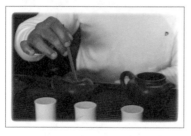

現在改為第一泡的茶，趁茶葉還是乾燥，溶解慢，先作溫潤泡，注入開水三分之二壺的水，然後快速用茶挑在壺內攪拌一下，再快速把茶湯倒出於茶海，一面去除一些塵垢，一面有溫潤茶葉及茶壺之作用，再沖泡才是第一道茶。

(7)沖泡

小茶壺的品茗，沖泡三大要領：(1)水溫(2)置茶量(3)浸泡時間。

前面已提到置茶的量約為壺的四分之一，而水的溫度越高越能發揮茶香四溢的效果。

　　浸泡的時間，輕火烘焙的茶較耐浸泡，中火的茶就得快點倒出茶湯，重火的茶就需更快了。

　　通常烏龍茶浸泡時間，第一泡至第三泡約30秒倒出茶湯，中火的茶25秒，重火的茶20秒。

　　如果沖泡到第四泡茶味稍淡，可斟酌延長浸泡時間，增加5～10秒，即40秒、35秒、30秒。

　　這是我們體驗的心得，而每個人口味不同，就從上述三項要領去調整變化，也發揮個人泡茶、品茶之藝術。

　　泡好茶有一些秘訣，除了前面所述三大要領外，請注意下列幾個要點：

　　①泡茶注水入壺宜緩慢，不可急躁，過去注水為養壺，都滿溢茶壺，這是浪費美好的茶湯的。現在人講究不溢壺，所以要特別專心注水入壺的動作，注水入壺，僅要九分滿，蓋上蓋子勿使茶湯外溢。

　　②心地專一，默數時間：開水注入壺沖泡後，即開始默數時間，泡好一壺茶，不依賴時鐘，不用沙漏，默計時間，傾倒茶湯，不可浸泡過久。默數時間就是心地專一的方法。

　　③通常想到品茗，就會把禪扯在一起，稱「茶禪一

如」，顯示其品味之高，實際上茶與禪是兩回事，但有一個共同之點，就是泡茶與禪修，都要收心、攝心，不受外界干擾。學禪的人也講究「守一」、「抱一」，與泡茶的人要守住泡茶的時間是一樣的。

(8)傾湯

　　茶湯是由茶壺傾倒經過濾網到茶海，再由茶海分注客人面前之茶杯中。

　　這裡有一個動作要注意，就是執壺時，大拇指與中指抓住壺把，食指控制壺蓋。

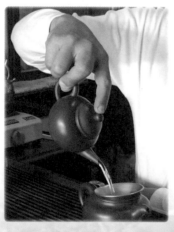

　　還有，傾倒茶湯時，要慢慢的倒，茶湯由壺嘴流出，不可由壺口蓋沿流下，一方面表示泡茶人的專心與細心，也可看到泡茶人有耐心之處。另外千萬不可把茶壺往茶海上一栽了事，那是極不雅觀的畫面，坊間亦有很多人犯此毛病。

⑼分杯

茶湯分杯是茶海就茶杯，
主人提茶海，分別注入置放在
客人面前的杯子，倒茶不可倒
滿，通常說：「七分茶，八分
酒。」倒茶七分滿就可以，先

從主客的杯子開始注滿七分，依次左右客人，最後才是自
己。

⑽敬茶

品茶的方法是主人把每一個杯子注滿七分的茶湯後，
放好茶海，心稍定一下，即行奉茶，用手示意一下，說
聲：「請品茶。」這時客人也跟著說：「請。」然後拿起
面前注滿茶湯的杯子，注意先聞後飲，先含後吞等品茗要
訣。

9.

品好茶的方法

客來敬茶是東方人基本的禮貌，就像西洋人敞開心胸擁抱對方一樣，都表達熱誠歡迎之意，消除主客之間的距離。

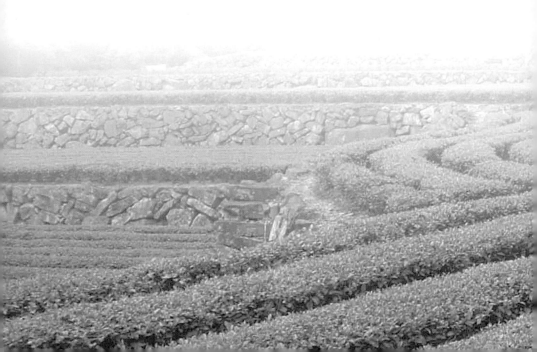

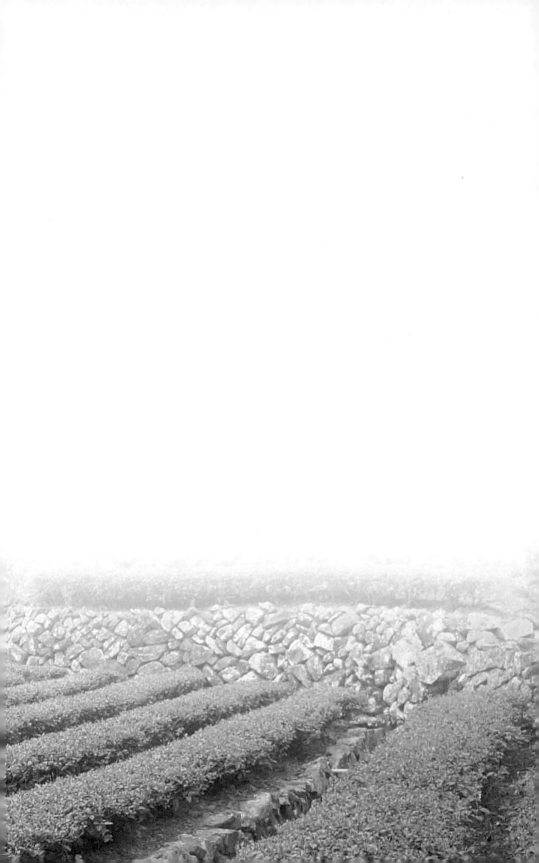

一、評好茶看心意

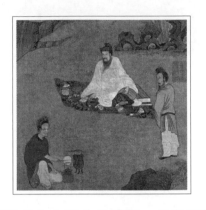

　　客來敬茶是東方人基本的禮貌，就像西洋人敞開心胸擁抱對方一樣，都表達熱誠歡迎之意，消除主客之間的距離。

　　中國的品茗、鬥茶是飲食的藝術，雖平易近人，講求美味藝術，卻不像茶道那麼嚴肅，但最重要是的「誠意靜心」。從迎賓，選好茶，找好水，在無固定規矩中，處處都表現主人的熱忱，這是行為語言的表達，以心交心，那種心靈的感受是隱形的，就像一個風度翩翩的君子，或多才多藝的女子，讓人無意中就想多看一眼，多接近一點。因此，評一杯好茶，有時不僅在物質上評審，特別講究「誠意與靜心」。

　　誠意是發自內心的意願，所謂：「甘願做，歡喜

受。」，自動自發竭盡全力去做，發自內心想讓客人嚐到一杯最好的茶，這種誠意的表現，實際上茶未飲而心已感到一股暖流了！

靜心：靜者內息，而無外界之干擾，心能專一。也就是說：認眞泡茶，專心泡茶。禪學說：「制心一處，無事不辦。」制心一處，即心思專一，細節步驟都能按部就班，自能把茶的特色泡出來，所以，靜心泡好茶是必要的。

關於誠心待客的例子，前面已提過，蘇東坡在「試院煎茶歌」中寫得非常深入，此詩提到「昔時，李生好客手自煎，貴從活火發新泉」，「潞公煎茶學西蜀，定州花瓷琢紅

玉」。這兩人待客之心，令人感動，不品已經暖流入心，還有比此更高的茶味嗎？

另一則誠心敬茶的故事，是在《紅樓夢》中，描寫妙玉在攏翠庵親手泡茶招待寶玉、黛玉、寶釵等人。泡的是君山茗茶老君眉，用的是陳年梅花雪水，然後還拿出自己珍藏的古器爲寶釵、黛玉、寶玉等各斟一杯茶，這種「誠意」直接讓人感受到光和熱。

　　上一章曾提到在《蠻甌志》一書中，記載：覺林院僧，志崇誠心供佛的故事，表示僧侶以最上等茶供佛之「虔誠」。

　　另有一則形容敬茶分等級的諷刺故事，我們從茶事的經歷上得知，過去在很多名山都有著名的寺院，寺院中都常藏有自製茶葉，用來招待施主、香客。寺裡的知客僧，即專門接待客人的和尚，常因人而招待不同的茶。

　　例如：一般香客來訪，知客和尚就輕聲向小和尚說聲「茶」，小和尚即端出一杯普通的茶。

　　如果來的是官員或施主，就喊叫「泡茶」，小和尚即端出一杯中等的熱茶。如果來訪的是大官員或大施主，就立即高喊「泡好茶」。這則故事被傳為茶餘趣事。

　　後人把這內心的喊話寫成對子:「茶!泡茶!泡好茶!」,「坐!請坐!請上坐!」寫成對聯。此故事被流傳下來,為後人茶餘飯後閒聊題材。

　　不管這個故事是真是假,卻道出了人心靈的感受。泡一壺好茶,不在泡茶技巧,不在選擇上等茶葉,最重要的是選擇上等的「誠心」。

　　西洋人品咖啡,也講究口感,重視生產地點,道地口味,重視品牌,重視加工方法,或重現炒、現磨過程。這種純物質享受,遠不能與東方人的茶味相提並論。

　　所以,泡一壺好茶,心物交集才是最重要的,非僅在口鼻間的物質感受。

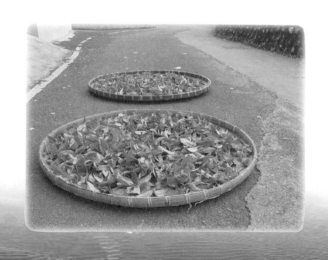

二、用「心」品好茶

　　台灣有句彥語說：「文章、風水、茶，盡知沒幾人。」這句話表示眞正懂得茶性的人很少，或表示茶的學問深遠，或認爲知道茶的好壞不容易。

　　事實上並不是茶的學問深，而是賞茶有沒有用「心」。例如有一次顏回請教孔子說：「敢問心論？」孔子答曰：「若一志，無聽之於耳，而聽之以心。」雖然孔子不是談茶，但提到的是用「心」，耳與口都是感覺器官，所以也可以這麼說：「無覺之以口，而覺之於心。」那就更高竿了，說到心就是要達到專一，即心置一處，只要心能集中在一個點上，研究茶性就不難。心是五官的代表，眼觀其色，鼻嗅其香，舌覺其味，明亮清爽、幽雅、滑溜、濃淡、苦澀，都會向心處來匯報的，所以，品茶要用心，用心即能明察秋毫，品出茶的優點。

　　當然，泡一壺茶，有好的茶葉是基本條件，製造好茶並不容易，製造好茶要有很多條件配合，例如茶的品種、種植的地點、採收的季節、採收的時機、採收當日的天氣、製茶人的精神狀況、製茶人的技術，無不影響製造好茶之品質。所以，製造好茶是「天、地、人」合一的產

品，也可說是「天、地、人」合一的藝術品。因此，享受
一杯好茶，除了要感謝主人的熱誠之外，還要感謝種茶與
製茶者的辛苦。

　　如果說泡一壺好茶是藝術，而藝術家最重視的是知
音，泡一壺好茶有知音味者共享，真不知是何等的快樂！
切記，給人家快樂就是行善積德，品茶非評茶，除了在比
賽場合外，多讚美少批評。相反的，社會上很多人，常用
自己的嗜好，當一把標準的尺，去衡量所有的茶，並做無
情的審判，好像不評論幾句缺點，唯恐別人不知他有學
問，這種茶博士，大概也難再喝到好茶。所以，自古以
來，茶詩中無不讚嘆與感謝，這也是茶中之禪意。

　　品茗中如果遇到一口下肚又嫌杯小者，這種解渴式的
飲茶，趕快幫他換個大杯子，另泡大杯茶，或以果汁招
待，因他不是在品茶。

　　品茗是一種美感，要有藝術氣息，慢慢的喝，細細的嚐，要用「心」去體會，盡量去發覺各種優點，如泡茶人的心意，地點美境，再品各種茶之特色，如綠茶的幽香，清茶的花香，烏龍茶的果香；綠茶的淡雅，清茶的爽口，烏龍茶的甘醇，紅茶的濃郁，奶茶的渾厚等，還有其他特別的特色。

　　有藝術細胞的人容易深入，有些人用心程度之深，僅要茶湯入口，即能判斷製造過程當天的狀況，那真是高手。此人用心之專，如果說：「禪茶一如。」這句話雖然不是百分之百正確，但離此不遠了。

　　總之，泡茶要心靜，品茶要用心，心靜專一，就是「心一盡性」，因心專一而能盡茶之性，泡出茶的優點。因心專一亦能盡人之性，知道人的需求，這是靈性的溝通，所謂：「萬物靜觀皆自得。」自得即是自通。一個人因靜思而智慧開，即自通也，通者悟也。人既然想通，心就會安定下來，不浮躁。所以說：「靜而後能定，定而後能安，安而後能慮，慮而後能得。」得即通理也，悟出真理也。

三、賞茶湯

㈠手持杯子要先定一下神，先聞香氣。

㈡喝一小口，含一下再吞下去，即先除去口中雜味，再喝第二口。

㈢第二口要多含一下，然後細心欣賞，嚐其甘味，注意其清濁，感覺其滑澀，欣賞其濃淡。

㈣最後把杯內剩餘茶湯再喝完，賞茶之美味，第一印象最重要。

㈤第二道、第三道，再加肯定。明朝《茶疏》作者許次紓說：「第一道茶味鮮美，第二道茶味甘醇，第三道則淡而無味，寧可茶葉殘留香氣，不再品。」

　　當時他泡的可能是清淡的綠茶，非今日耐泡的烏龍茶。不過他見好就收的精神值得品茗者仿效。

　　品茗的泡法，如果茶湯已感覺淡而無味，就不要再沖泡，不要捨不得，怕浪費，所謂品就有審美之意，美到極致見好就收。

四、多讚美

㈠品完三道茶之美味，等一下待大家把杯子全部放下來之後，先由主要客人表示感謝熱誠招待之盛意，並提出其中最大的優點加以讚美，依次大家讚美。

㈡讚賞茶湯大致有以下幾個要點：讚賞香氣清爽、幽雅。讚賞甘味濃厚持久，口中飽滿。讚賞茶湯滑溜，自然流入喉中，不苦不澀。讚賞茶湯的清純無雜味。讚賞主人認眞、熱誠的招待等感覺，讚美他人要說出具體事實，哪怕是雞皮蒜毛的小事。

這裡千萬要注意：「品茗先讚美，少批評。」這是基本的禮貌。通常在我們茶區喝茶，常遇到一些不識趣的人，自認爲自己很內行，不批評兩句，好像會被認爲是傻瓜。這是錯誤的想法，人生的智慧就是不斷地去發現萬事萬物的優點，常能發現優點的人才是聰明人。

當然好友相聚，研究、討論事物時，另當別論。提出批評一定要根據事實，討論時對事不對人，絕不爭執。

五、敬茶三巡即成禮

㈠品茗敬茶以三巡成禮。一壺烏龍茶以前三泡味道最美，所以用在品茗。

㈡喝完第三泡茶，如再續壺而泡，即改茶會隨意聊天，吃點心，盡興為樂。

㈢通常品茗是純賞茶味，不宜先吃點心，所以，主人應注意茶點端出時機，要在茶過三巡，聊天時再端出，千萬不要在品茗之前端出，破壞品茗的莊嚴。

六、圓滿與送客

⑴第一壺敬茶完畢

　　暫時品茶結束，如果換茶或換人續賞第二壺，這裡要注意的是，茶藝品嚐圓滿結束，不是離席，可改為隨聊天，吃茶食。

⑵如果客人準備離開時

　　主人應該準備送客，送客要送到門口，揮手感謝光臨，看著客人背影離開視線，或客人進入車內，並且車子起動駛離，再轉頭回到室內，以示最高謝意。

⑶清理茶具

　　品嚐完畢，如果不再繼續聊天，待客人離席之後，就把茶杯收入茶盤內，把壺內茶渣用茶挑清理洗淨，並把茶壺、茶杯、茶巾等洗淨、整理倒置在茶盤內歸位，用茶巾蓋起來，準備下次使用。

10.
頂極好茶的製造

製造好茶，茶園種植的地點條件很重要，土地肥沃是基本條件，所以，新開發之茶園，葉厚茶汁濃，香高又耐泡。海拔高、日照好的向陽之坡，空氣流暢之崖為上，陰崖深谷為下。

一、製造頂極好茶的條件

(一)優良的好品種

　　目前台灣的茶樹品種有命名的有四十八種，而常用的有十五種之多，每一種品種都製造成烏龍茶、包種茶、鐵觀音茶、綠茶、紅茶等，但各種品種各有屬性，有些適合製造綠茶，有些適合製造紅茶，有些適合製造清茶。台灣目前流行的好茶，以烏龍茶為主流，烏龍茶製造過程最繁複、最精緻、最具代表性，製造烏龍茶的茶樹有青心烏龍、金萱、翠玉、四季春等四大類種。

(二)種植的好地點

製造好茶，茶園種植的地點條件很重要，土地肥沃是基本條件，所以，新開發之茶園，葉厚茶汁濃，香高又耐泡。海拔高、日照好的向陽之坡，空氣流暢之崖為上，陰崖深谷為下。

除了選擇種植的地點，海拔高度也很重要的考慮條件，海拔高度影響氣溫，高海拔的茶葉生長慢，茶湯湯質柔細爽口，但一年僅採收兩次，產量少，通常種植在海拔300公尺左右平地的茶與種植在海拔1000公尺左右的茶，採茶時間遲緩將近一個月以上。好茶的種植，在海拔高度約600公尺以上寒涼地帶最佳。

　　向陽的山坡日照好，得到充分光合作用，茶葉生長好，又因空氣流通，茶質清香。

㈢茶園的管理

⑴茶園的施肥

　　影響茶葉品質的因素，除了茶的品種、種植地點外，茶園的施肥也是重要的因素。通常新開發的茶園，大多芽嫩葉厚品質佳，但經過幾年之後，地表有機肥消耗殆盡，土地漸漸貧瘠，需要大量的施肥，好的茶園為了保持優良品質，不能全用化學肥料，否則土壤容易硬化，所以，頂極好茶之施肥，都舖上一兩尺深厚厚的一層有機堆肥。

　　有些人為了提高茶葉品質，除了在茶樹旁舖上厚層花生殼外，每到採收季節還用過期的乳製品澆灌當作肥料，增加茶湯之濃郁甘醇之美。

　　可見頂極好茶照顧之不易，這些辛苦的工作，非當事人難以想像。

⑵茶園的整理

　　人們施肥、灌溉為了茶樹長得好，同樣夾雜在茶樹間的雜草也會長得很好，所以，除草是例行性的工作，好的茶園是不用除草劑的，避免土地硬化、酸化，但增加10倍以上辛苦的除草工作。

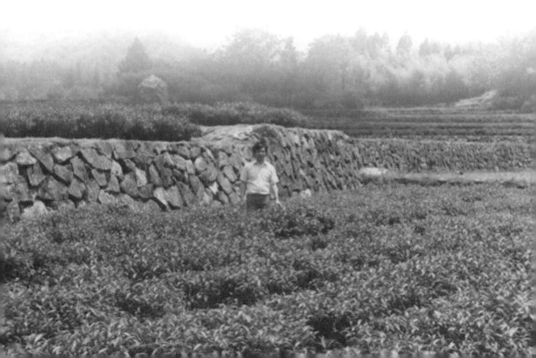

灌溉是在氣候不調的季節，通常高山的泥土含水量高，不必灑水灌溉，但因近年來平地過多地抽地下水，氣候不調的乾旱季節，山上地表就會出現乾燥現象，影響山上植物之生長。

茶樹的生長、發芽並不整齊劃一，茶芽長短不一、高低不平，為了採茶工作之方便，每年剪枝整型是必要的例行工作，通常在冬季採收之後，整理茶樹，以待春芽生長得更茂盛。所以除草、灌溉、剪枝等例行性的工作非常多而辛苦。

㈣採收的季節

在工商社會一切都是人為，不覺時令的重要，日月無情，歲月運轉不停，動、植物的生命都依時令而變化，春生、夏長、秋收、冬藏，萬物皆如此。

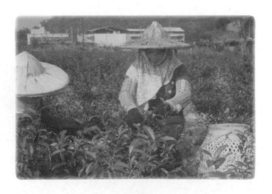

　　台灣四季如春，茶在台灣，每年可採收4~5期，即春茶、夏茶、大小暑秋茶、冬茶等，雖然可採收五季，但每季品質不一樣，表示茶葉中所含元素不同，如春茶香又濃，讓人回味無窮，冬茶清純，最令人喜愛，夏茶濃度高而渾厚，秋茶漸淡，仍具勁力。

　　因此，頂極好茶之採收季節很重要，採茶的節氣，每年都依時令進行，時令即指每年的二十四個節氣，即：①立春②雨水③驚蟄④春分⑤清明⑥穀雨⑦立夏⑧小滿⑨芒種⑩夏至⑪小暑⑫大暑⑬立秋⑭處暑⑮白露⑯秋分⑰寒露⑱霜降⑲立冬⑳小雪㉑大雪㉒冬至㉓小寒㉔大寒，每一個節氣15天。以春季清明、穀雨之間採的茶最佳，冬季在立冬左右採的茶清香亦為佳品。

　　頂極好茶採自春、冬二季，春茶採收是最佳時令，通常春季在清明與穀雨兩個節氣之間採收，冬季的採收期在立冬之後至冬至前採收。但海拔越高春茶採收期較遲，因其氣溫低，茶芽生長慢，春茶延後至立夏，冬茶提早到立冬之前採收。

㈤採茶當天的天氣

　　製造頂極好茶的條件，一半靠人，一半靠天，所以，製茶人常說：「頂極好茶之製造，必須三才俱備」，三才即天、地、人。天代表好茶採茶當天的氣候，天氣要晴朗而氣溫不高，約不超過25°C以上，天氣晴朗，氣溫涼爽，帶點微風最好。

2006/02

　　若遇陽光太強天氣熱，茶菁易被悶熟，成茶不香，茶湯渾濁。若遇梅雨季節，因無法做日光萎凋，消水不佳，茶葉臭菁雜味滯留難除。

　　如果春、冬茶的採收期遇到連綿陰雨，就會嚴重影響茶葉的品質，因茶芽成長到某一個程度一定要採收，否則過老。採茶季節，如果天公不作美，一年的期望落空，實在很慘，而氣候又無法控制，所以，頂極好茶得之不易，除了自己的努力，還要看老天的臉色。

　　地是指茶園種植地理環境，海拔的高度，土壤的本質，地理位置向陽的坡地。

　　人是代表製茶人的技術和精神，頂極烏龍茶之製造，自採菁到胚茶完成，是一系列的過程，需要三十多個小時，採茶期間茶農是不眠不休的，尤其是茶園廣的人，整月都難得睡一次好覺，在此情況下就要考驗製茶師傅的體力，因製茶過程中，需要靈敏的鼻子控制醱酵的程度，才可能製造出清香好茶。

　　所以，古有俗語說：「製好茶，天、地、人。」即頂極好茶之製造，需要具備天時、地利、人和完美的條件組合。

㈥製茶師傅的好技術

2004/03/28

　　製茶師傅的好技術，包括製茶師傅的技術、精神、體力等。茶菁經過日光萎凋、靜置、翻動、醱酵、殺菁，揉捻、團揉、解塊、再揉、解塊、乾燥等複雜過程。

　　因為製造出來的茶香不香？全靠製茶師傅的鼻子靈不靈？製茶師傅的精神好不好？能夠在製造過程控制得宜，這是製茶師傅技術和精神問題，茶湯的濃厚，還得靠體力去壓揉。

　　通常好茶製造過程，從早上採茶菁開始到殺菁的香氣定味，大約已經工作超過16個小時以上，已到三更半夜，

這個漫長時間是一氣呵成沒有休息的。

半夜時分，通常是人高枕好眠時，也正是製茶師傅戰戰兢兢，集中精神判斷香氣，控制溫度，調整火候的時機，在產茶期間，製茶師傅幾乎天天如此。如果年事稍高或體力稍差都無法負荷。

因為製茶過程漫長，從早上採茶菁開始，到茶葉炒菁、揉捻、初步乾燥，已經是第二天清晨三、四點鐘，再用布巾包裹揉成團球，有三小時等待茶性回軟穩定期間，這是製茶師傅一整天唯一最美好的休息時段，接著又要解塊加溫，反覆多次團揉，才能把茶汁揉出來，並將茶葉揉成一粒一粒小球狀，才完成胚茶製程，這已經是次日下午三、四點鐘，所以，頂極好茶之製造，胚茶製程就需要32個小時左右。

完成胚茶之後，可鬆口氣，堆放幾天，再做揀枝和烘焙等精製、調味工作之後才算成品，真是粒粒皆辛苦。

茶是農產品，採收季節是同步的，前後僅有十幾天，過期心芽變老葉，揉不出茶汁，沒有採收價值。因此，製茶人必須在期限內搶收、搶製，在此期間，製茶人之辛苦可見一番，若茶園廣大，往往整個月無法休息。這是製茶人精力、體力、耐力的大考驗。

　　頂極好茶之製造，最重要的是把茶製出香氣、甘味。

　　您知道嗎，從茶樹摘回來的茶菁，是臭菁味而非香味，香氣、甘味全靠製茶過程的化學變化。尤其在萎凋、醱酵、殺菁之間的化學變化，要很小心控制的，臭菁的茶葉產生香氣，其香氣恰到好處時，即要立刻加溫炒（殺）菁以固定香味，過早殺菁茶湯中仍含有臭菁味，太晚殺菁則香氣消失，而這段時間往往都在半夜時分，正是疲勞欲睡時，如果製茶師傅精神不佳，失去時機，就做不到頂極了。頂極好茶之製造艱難，製茶師傅的精神很重要。所以，製造頂極好茶，製茶師傅的技術、精神和體力皆要齊備。

二、製造頂極好茶的過程

(一)選芽採菁

採茶的時機要看茶芽的發育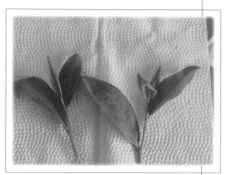
情形，古人採菁，講究越嫩越
好，於是有明前茶、雨前茶，光
採芽尖，或採一心一葉，叫一槍
一旗，這是形容採綠茶的時機，
至於烏龍茶，一槍一旗，採之過
早，雖然茶湯濃，而仍有香氣不
足之嫌。

烏龍茶採兩葉一心，古稱一槍二旗，茶的葉面捲曲未
開稱茶芽，茶芽展開叫葉，依經驗有茶芽、有葉面，恰到
好處。

　　採茶時機要適宜，早採葉汁多，濃度高，但帶苦澀；晚採葉粗，茶湯淡。所以，採茶時機要參照節氣時令，並觀察葉面展開情形再行採摘。

　　選茶菁要用心，用心摘二葉一心，古稱一槍二旗，是製造烏龍茶的標準，依標準採摘，製出的茶，茶湯濃，味渾厚，入口飽滿，口齒留香，甘韻持久。

(二)茶籠運送

　　從茶園採摘的茶菁，自茶園運回工廠萎凋的路程或挑或運，為了保持茶菁葉面的完整，都用寬大茶籠裝卸，避免葉面折疊，萎凋靜置時，水分蒸發不能完整，消水不佳，會帶些苦澀味，所以，運輸途中茶菁的照顧也很重要。

(三)日光萎凋

　　日光萎凋大約5～30分鐘不等，看葉面水分消失情況而定，一則藉著太陽光之熱，快速蒸發茶菁水分。二則增加茶菁溫度，有

助靜置時，茶葉本身溫度產生醱酵作用。

㈣搖菁攪拌

在竹籃多次翻動、攪拌，緩緩蒸發水分。

㈤室內靜置

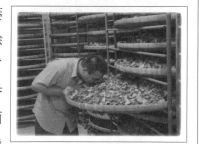

放入竹籃靜置，也叫室內萎凋。藉著茶菁進行日光萎凋之餘溫，靜置時產生醱酵功能，為了不使茶菁醱酵太快，無法控制香氣，常做翻動茶菁的動作，一面蒸發水分，一面注意香氣的發展。

㈥殺菁

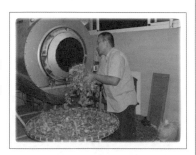

殺菁是茶菁經萎凋靜置醱酵到適宜程度，用高溫炒熟抑制酵素的活性，停止茶菁繼續醱酵，穩定茶葉的香氣。

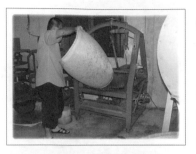

(七)揉捻

揉捻是在殺菁後,把潮濕的茶菁在揉捻中擠出茶葉中的汁液,然後經多次緩慢乾燥,使茶汁附著在茶葉的表面,當泡茶時就是溶解附著於葉面的茶汁,增加茶湯的濃度。

(八)初步乾燥

初步乾燥是待茶汁被揉捻擠壓出來後,就可初步把茶菁進行8分乾燥,蒸發大部分水分。然後再揉成團,待其茶汁滲透均勻。

(九)布包成團

團揉是把初乾的茶菁揉成籃球大的一團茶,靜置四小時,以便茶性穩定下來。再解塊、加溫、球揉。

(十)解塊

把靜置後的茶團解開、打散、準備烘熱、再球揉。解塊、加溫回軟、球茶揉捻、球揉要反覆多次。

(土)加溫回軟

是將一團一團的茶乾解塊後，再加溫回軟準備再揉，經反覆多次成半球型或成顆粒狀茶乾。

(土)再布包成團

布包成團是為了揉捻時，不傷茶葉葉片，而能擠出茶汁。

(土)機械團揉

因為茶葉越乾燥水分越少而堅硬，必須藉機械動力團揉。

(齿)再解塊

團揉、解塊、加溫、團揉是反覆多次的過程，到茶葉成顆粒狀爲止，再經乾燥。

(宝)再加溫

一面進一步乾燥，另稍含微溫，茶葉質軟較易揉捻。

(夫)再布包→再團揉→再解塊→再加溫→再布包

反覆多次，茶乾才能漸成半球型。

(売)再解塊

(夫)乾燥

最後解塊之後，經履帶式乾

燥,即完成初胚的成茶。

㈥精製揀枝

胚茶必須再精製,精製茶必須
把較長的茶枝挑出來,茶葉才會整
齊美觀。

㈦精焙調味

精焙是調整口味的重要步驟,
有的用烤箱烘焙,有些遵循古法用
碳焙。每家商號各有其特殊調理方
法,很少公開。經過調味的烘焙,
同時充分的乾燥固定口味,即是成
品,再做儲存與包裝。

三、頂極好茶的儲存

茶葉儲存是重要的步驟，古時沒有密封方法，儲存茶葉相當困難，爲了便於儲存運輸和儲存，而製成茶餅、茶磚、茶團。

後來改爲散茶，茶葉儲存不易，未經過蒸菁的綠茶、輕醱酵的清茶、重醱酵的烏龍茶等成品久存都容易繼續醱酵而成陳味，雖經十分乾燥存放甕中，仍難保持其鮮度，因爲茶乾容易吸收水分而持續氧化醱酵，因此特殊口味的清茶、烏龍茶等，無法保持新鮮口感。

曾經有一個記載，認爲紅茶的來源是明末荷蘭人到中國購買茶葉轉運歐洲，途中因經過數月的海上運輸，在高溫、高濕的侵襲下，綠色的茶已經變成紅褐色的茶。但是這種口味受到英國人的歡迎，而促成紅茶的生產。

在1988年之前國內未有眞空包裝機，筆者曾經以新鮮口味的高級烏龍茶禮盒上市，因保鮮不易，儲存困難，口味無法固定而作罷。

近年來國內工業起飛，眞空包裝儲存已經非常普遍，方便又理想，可分小包裝、大包裝，再裝入茶罐中儲存，鮮度保存，可存一年以上。

(一)茶的一般儲存

現在採用的是塑膠袋、鋁箔包，經過眞空包裝，大的可裝18公斤，小的可裝一兩。

(二)商業型包裝

茶葉的商品化，必須經過商標取名、使用說明、產地與廠商名稱及外表的美化之包裝。

茶葉包裝是防止茶葉潮濕變質，保存茶葉新鮮口味，穩定品質。包裝是爲了美化茶葉，分別等級，保證品質，維持信譽，擴大廣告。因此，外包裝有陶罐、錫罐、

鐵罐、不鏽鋼罐、紙罐等不同的材料。

(1)鐵罐、不鏽鋼罐

鐵罐堅固好拿，儲存茶葉無異味，密封性高，不易受周邊環境之影響。

(2)陶罐

有古樸之雅，它有細微的毛孔，有緩慢透氣功能，儲存熟茶，能降低茶中火氣，產生一種特殊茶性，別有一番風味。

(3)錫罐

錫罐製作精緻風雅，體積小貯茶量不多，但容易彫琢成藝術品，可放在桌面作為觀賞之用，常受收藏家的寵愛。

(4)紙罐

紙罐方便第一，變化多，容易回收，有環保功能。

11.
好茶的評審

一般的食品都講究色、香、味之美，在製茶方面的鑑賞茶葉之美，則有更高的要求，那就是茶葉未沖泡前的外觀，和沖泡後檢查葉面的老嫩，以及加工過程的情形。

一、從科學的角度評好茶

　　一般的食品都講究色、香、味之美，在製茶方面的鑑賞茶葉之美，則有更高的要求，那就是茶葉未沖泡前的外觀，和沖泡後檢查葉面的老嫩，以及加工過程的情形。以下就此五大條件審查方法逐一分析：

(1)色

　　指水色，即茶湯之顏色，湯液是否明亮，具油光，或渾濁，或晦暗，或帶雜色等。

(2)香

　　指香氣，香氣有多種，如花香、果香、蜜香、焦香等，香氣之審查，是先評出香氣之有無，再評香氣之幽雅程度，並評香氣之高低、強弱、清濁、純雜之別，同時注意是否帶有臭菁味、煙味、油臭味、燒焦味、霉味等各種異味。

(3)味

指的是滋味，滋味係審查茶湯的甘醇、苦澀及活性、刺激性、收斂性，以及濃稠、淡薄等。

(4)外觀

指觀察茶葉成茶的外表形狀，緊結、條索、色澤，或茶尖白毫、夾雜、碎片等狀況。

(5)葉底

指觀察茶葉被沖泡後的茶渣，茶葉被沖泡後葉面展開，見茶芽的老嫩、葉片的完整，評其採菁的時機。看葉片的邊沿知其加工的功夫，並視葉片的顏色知其醱酵之狀況。

二、依台灣區半醱酵茶製茶競賽審查標準評茶

項目	評分	細目	審查內容簡述
香味	60%	1.香氣 2.滋味	幽雅清香、飄而不膩、源自茶葉、入口穿鼻、一再而三、可為上乘。 圓滑新鮮無異味、菁臭苦澀非珍品、入口生津富活性、落喉甘潤韻無窮。
外觀	20%	3.形狀 4.色澤	條索緊結整齊、葉尖捲曲自然。 幼枝綠葉連理、粉末黑點未生。
水色	20%	5.水色	蜜綠鮮艷浮麗色、澄清明亮水底光。 琥珀金黃非上品、純黃碧綠亦純青。

三、簡易的審茶方法

眞正品味專家，如果排除精神上的感受外，若純以茶性而言，好茶總有它基本條件，下面將以多年來製茶的經驗和評比的方法介紹給大家，僅供參考。這裡是站在「飲茶消費者」的立場，做一個評鑑準則，這個標準是作者自己的體驗大公開，我們欣賞的是茶湯的結果，不強調製茶的過程，它用五個字「甘、香、清、滑、重」來表達：

⑴甘

是指茶湯的滋味，甘醇是茶的特色，甘的清爽不膩，過去有人描寫「口齒留香」，事實上，「口齒留甘」的時間，遠比香氣長。這個甘醇源自於茶葉，非加料的甘。

⑵香

是指茶湯香氣，香氣最重要的是幽雅不膩，所謂的「王者之香」是飄逸的，香氣四溢，卻似有似無，讓人著迷，回味無窮。香而不雜叫「純」，當然是自然的茶香，不可加味。茶葉製造時，採摘的茶菁並不香，是在製造時，經過醱酵、化學變化到適當程度，才形成香氣，這個技巧是很難掌握的。

(3)清

一指茶湯口感的清爽，無雜味。二以視覺觀看茶湯的明亮度，茶湯的清是針對渾濁而言，茶湯的明亮透底是茶湯的渾濁晦暗的相對現象。

(4)滑

是指茶湯的滑溜，好茶的茶湯非常順口，不吞也溜下喉，與滑溜相對的是澀、斂、刺激現象。

(5)重

是指茶湯的醇厚程度，茶湯的濃稠與淡薄是相對的，茶湯濃者，入口飽滿，口齒留甘數小時之久，茶湯濃的茶葉較耐泡，可多沖泡幾次，茶湯濃的茶葉每次用量可少放一點。

12.
如何喝出健康的茶

綜合歷代記載，飲茶功效有益思少睡，清熱降火，解毒止渴，消脹氣，助消化，消除疲勞，增強耐力，去痰治痢，利尿明目等功能。

一、根據古人的經驗瞭解茶的本性

茶的功能，依古代《神農本草》記載：「神農嚐百草，日遇七十二毒，得茶而解之。」

東漢華陀所著《食論》，對茶功效的記載有：「苦茶久食，益思意。」

李時珍所著《本草綱目》記載：「茶，苦味甘微寒無毒，主治瘻瘡，利小便，去痰痰熱，止渴，令人少眠，有力悅志，下氣消食。」

清孫星衍撰《神農本草經》記載：「茶苦味，飲之使人益思，少睡，輕身，明目。」

綜合歷代記載，飲茶功效有益思少睡，清熱降火，解毒止渴，消脹氣，助消化，消除疲勞，增強耐力，去痰治痢，利尿明目等功能。

二、根據現代科學分析茶中元素

茶經過現代科學儀器分析，主要成分有：

⑴多元酚

多元酚是茶葉中含量最多的可溶性物質，約佔乾茶重量30%，多元酚中，兒茶素約佔80%（即佔乾茶重量之24%）。具有苦澀味，是影響茶湯水色、滋味的主要物質。

⑵咖啡因

茶的咖啡因含量約佔乾茶重量的3～4%，帶有苦味，為刺激中樞神經之物質，也是喝茶提神的原因。

⑶游離胺基酸

茶葉中的游離胺基酸約有二十多種，佔乾茶重量的1～2%，其中以茶胺酸含量最多，佔總游離胺基酸的50～60%，是茶特有的胺基酸，帶有甘味，主要在茶梗中。茶葉中的游離胺基

酸的重要性與茶湯滋味有關，是茶葉香氣的先驅物質。

⑷色素

　　茶菁中有很多種色素，其中含量較多的是葉綠素及胡蘿蔔素。

⑸揮發性香氣成分

　　茶的最大特色就是具有優雅的香氣，香氣是由茶菁的品質及加工製造的條件所決定的。就化學性質而言，香氣成分以醇類、醛類、酮類、酯類及含氮化合物為多。

三、根據多方研究報告，茶有保健功效

依國內外對茶的研究報告，綜合分析如下：

⑴降低血脂肪，預防心血管疾病

血脂含量過高時，會使得脂質在血管壁上沉積，引起動脈粥樣硬化，而形成血栓性病變。飲茶可使血液粘稠度下降，因而具有預防血栓的效果。

⑵預防高血壓

高血壓是血鈉含量過高，茶葉中富含的「鉀」可促進血鈉的排除，鉀易溶解於熱水中，因此飲茶具有預防高血壓的功效。

⑶降血糖，預防糖尿病

茶葉中的兒茶素及雜鏈多醣類化合物，都具有明顯的降血糖功效。

⑷預防齲齒

茶樹是一種含氟元素的植物，茶葉中的多酚化合物，由於對鏈球菌具有強

力的殺菌作用，和抑制不溶性葡萄糖的合成，因此和氟元素共同構成綜合性的防齲齒效果。

(5)殺菌、抗病毒

茶葉中的兒茶素類對人體病原菌，如：金黃色葡萄球菌、霍亂弧菌、大腸桿菌、腸炎沙門氏菌、傷寒沙門氏菌、肉毒桿菌等，具有抑制作用。

(6)防癌功能

癌症的發生是一種細胞突變，從一個正常細胞發展成「癌細胞」都要經由「引發」和「促發」兩個階段。茶葉中的成分具有抑制「引發」作用的活性，並且有抑制「促發」作用的活性物質。

四、飲茶應注意事項

飲茶對人體有補充水分、提神、解勞的作用,但任何飲食都需要配合身體之需要做調節,才能喝出健康,得到最大益處。以下針對此做一些飲茶方法的討論:

(一)茶宜熱飲

熱茶可以去除心中的煩悶,這個效果是顯著的,尤其一個在外奔波、工作的人,回到辦公室或家中,先熱茶一杯下肚,頓時疲勞煙消雲散。以前高官貴族主人回來就先送上一杯熱茶。日本的婦人每天在丈夫回家時也都會先送上一杯關懷的熱茶,這是聰明之舉,一杯熱茶先消一天煩勞,再談家事,氣和萬事興,快樂融融。

(二)茶宜連續沖泡

泡過的茶葉不宜久放,泡茶主要是藉著開水溶解附著在茶葉表皮的茶汁,泡過的茶葉已經潮濕,茶汁仍繼續溶解,泡過的茶葉久放再沖泡,則濃

度過高或呈苦澀。所以，茶宜連續沖泡。喝不完的茶湯可以裝瓶放入冰箱冷飲，作爲解渴之用。

(三)茶宜常飲，不宜多飲

常飲茶可以解渴並消除緊張和疲勞。飲茶過量或過濃會沖淡胃中酸液，讓人有胃脹的感覺。此時可喝一杯熱牛奶緩解症狀。

(四)空腹不宜喝茶

茶可以中和糖分、脂肪，對血糖低的人，空腹飲茶會有胃脹滿的感覺，影響食慾，甚至覺得四肢無力，有點虛脫感，這時趕快喝杯牛奶中和即可緩解症狀。

(五)腸胃弱者應選熟茶

腸胃弱者，通常屬寒性，宜選用半醱酵茶，尤其是經過高溫烘焙的半醱酵熟茶爲佳。近年來半醱酵茶已經變調，醱酵程度越來越輕，寒性高，影響腸胃消化。年

紀大及腸胃弱者應多加注意。

(六)新鮮茶宜沖泡不宜煮

新鮮茶香氣高，沖泡時茶香四溢是一
種享受，煮茶容易使茶香散失，並且把澀
味的缺點煮出來。

(七)泡茶宜用陶壺、瓷杯爲宜

泡茶用沸水溫度高，不論是多人或個
人，宜用耐熱較好的陶壺、陶杯、瓷壺、
瓷杯泡茶，避免破損，並有傳統的特色。
近年來有耐熱玻璃茶壺也可沖泡，但一般
玻璃杯僅適合冷飲，不宜裝熱茶。

(八)茶不宜和藥一起飲用

茶中含有單寧酸，容易與藥中各種生
物鹼及重金屬鹽等中和而沉澱，影響藥
效。

13.
飲茶趣事

關於紅茶之名稱源自於道光至咸豐（1821 年～1861 年）年間，傳說是英國人自中國購得茶葉之後，經幾個月船上運輸，茶葉在船艙中，因受高溫、高濕的影響，而繼續醱酵，原購買的綠色茶葉到客戶手上，泡出來的茶色變紅色，故被稱為「紅茶」，這種口味受到英國人喜愛，紅茶因此得名。

一、禪宗「喫茶去」的公案

(一)趙州茶

在禪宗的公案裡，常讓人提起的有德山棒，趙州茶。趙州從諗禪師每見到僧人便問：「你以前來過沒有？」無論回答來過或沒來過，禪師總是說：「喫茶去。」有一次院主聽了便問：「禪師為什麼見了未來過的喫茶去，見了來過的也是喫茶去？」禪師叫一聲「院主。」院主應一聲諾，禪師就說：「喫茶去」。

(二)處微禪師的「喫茶去」

仰山慧寂禪師，俗姓葉，廣州人，十七歲依韶州南華寺通禪師出家，再謁耽源應眞禪師學圓相九十六種，二十一歲獲得溈山靈祐的心印，而開展溈仰宗的心法。當他未得法前，有一天虔州處微禪師問他：「你名叫什麼？」答：「慧寂。」

處微禪師又問：「哪個是慧？哪個是寂？」仰山慧寂禪師答：「只在目前。」

處微禪師再問：「猶有前後在。」仰山慧寂禪師卻

道：「前後且置，和尚見什麼？」

最後處微禪師說：「喫茶去。」

㈢道悟禪師的接茶

　　龍潭禪師早年跟隨道悟禪師修習禪法，有一天龍潭禪師問道悟禪師：「我親近禪師甚久，未蒙和尚指示心要。」道悟禪師曰：「我常指示心要，爲何說無？」龍潭禪師又問：「您如何指示心要？」道悟禪師曰：「你端茶來，我即爲你接，你盛飯來，我即爲你食，你禮拜我即頷首，何一不是指示心要？」龍潭禪師低頭沉思良久。道悟禪師又曰：「悟須直悟，擬思即差。」龍潭禪師立即頓解玄旨，並問：「如何保任。」道悟禪師曰：「任性逍遙，

隨緣放曠，但盡凡情，別無聖解。」

㈣教「禪」的師父，都教人腦袋要放空

　　有一則故事是有位修行人去見老禪師，去了兩次都沒見著，第三次登門等了很久，老禪師才搖搖晃晃走出來，一句話不說，叫茶童泡茶，等茶童端出一壺茶及杯子，老禪師拿起茶壺，往杯裡倒茶，直到杯子滿了，茶水一直往外流。那個修行人看到很緊張並開口告訴老禪師說：「茶已倒滿了，溢到杯外。」

　　老禪師立刻站起來，說一聲：「送客。」就走進房間去了。這是一則以茶印心的名例。盛行至今常被人提起。

二、綠茶的故事

1657年英國人由荷商手中輸入茶葉到英國，獲得很高利潤，因此想盡辦法要直接進口，不受他人控制。但當時之海上運輸是需要強大的海上武力保護，英國人經過30多年的努力，終於在1689年（康熙28年）正式自中國輸入茶葉。

關於紅茶之名稱源自於道光至咸豐（1821年～1861年）年間，傳說是英國人自中國購得茶葉之後，經幾個月船上運輸，茶葉在船艙中，因受高溫、高濕的影響，而繼續醱酵，原購買的綠色茶葉到客戶手上，泡出來的茶色變紅色，故被稱為「紅茶」，這種口味受到英國人喜愛，紅茶因此得名。

英國人對中國茶之愛好，逐漸升高而成熱潮，消耗量直線上升，成為英國政府重要稅收之一。同時，支付中國的茶款也日益增加。在此情況下，英國人採取了兩項措施，以平衡這種單向貿易。一則在其殖民地印度試種茶樹，並於十九世紀初，在印度阿薩姆地區發現野生茶樹，經過極力的開發，成功的培植，開拓了廣大的茶園，此後又傳入錫蘭、非洲肯亞，形成今日世界三大紅茶輸出國。

　　另一方面英國人在印度種植鴉片，由台灣及廣東等地轉售，以平衡貿易，最後導致中英鴉片戰爭。

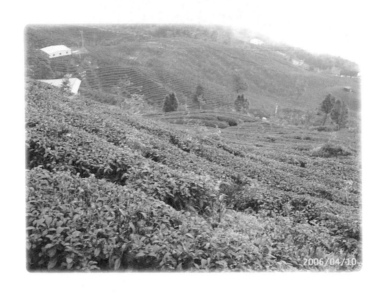

三、關於鐵觀音茶名稱的由來

鐵觀音茶的由來相傳是清乾隆年間，福建安溪縣松林頭鄉，有一位魏姓農民，信仰佛教很虔誠，每日清晨必以清茶一杯敬奉觀世音菩薩，不曾間斷。

觀世音菩薩看他虔誠如一，有一天晚上托夢給他，說要賜給他一棵搖錢樹，從此不愁衣食。次日他到山上砍柴，路過觀音廟前，忽然發現打石坑的石隙間有一棵茶樹，在早晨的陽光照射下葉面閃閃發光，便挖回栽種於屋旁，並摘下一些葉片製成烏龍茶，香味醇美。因此細加栽培繁殖成園，而後逐漸被傳開，成為珍貴茶種。魏姓農民為感恩觀世音菩薩，乃將此茶樹命名為「鐵觀音」。

四、西湖龍井茶分三品

龍井茶最初產於西湖南面的龍井村，因這裡峰巒秀美，山上有一泉水，因其泉水深，古稱「龍泓」，今稱「龍井」，所以此山叫「龍井山」。

相傳清乾隆皇帝遊江南時，曾到龍井獅子峰下的胡公廟品嚐龍井茶，飲後大為讚賞，就命人在廟前栽種十八棵茶樹，號稱「御茶」。兩百多年來，龍井茶擴大到西子湖畔多處產區，因此龍井茶有三大品牌，即獅峰龍井、梅場龍井、西湖龍井等，其中以「獅峰龍井」最珍貴。

西湖龍井茶一向以「形美、色翠、香郁、味醇」四絕著稱。

它的外型扁平挺直，前端尖削，長短勻整，色澤翠綠微黃。泡在茶杯中，生意盎然。茶水清澈明淨，慢慢泛出嫩綠彩光。其香氣清新，甘香如素蘭，如茉莉，幽而不列，高雅持久。

　　徐徐品啜，似覺無味，淡遠而醇和，飲過之後，甘鮮爽口，彌淪齒頰之間，有一種太和之氣。

　　西湖龍井茶屬中國四大茶區的江南茶區，該區尚有許多名茶。如太湖碧螺春茶、盧山雲霧茶、黃山毛峰茶、南京雨花茶、屯綠、婺綠、六安瓜片等。

五、雲南普洱茶

雲南屬中國四大茶區的西南茶區，因該區與西康、西藏比鄰，所以是以運銷邊疆的緊壓茶為主。普洱茶是頗受歡迎的暢銷茶。

六、武夷岩茶和安溪鐵觀音茶

　　武夷岩茶、安溪鐵觀音茶都屬於烏龍茶，烏龍茶大部分產於福建省，主要產區分佈於閩北的崇安、建甌、建陽和閩南的安溪、永春、平和等縣。因為茶樹品種不同及產地的分別而有很多名稱，主要有武夷岩茶、安溪鐵觀音、水仙、烏龍、色種、香櫞等六種，其中最負盛名的是武夷岩茶和安溪鐵觀音茶。

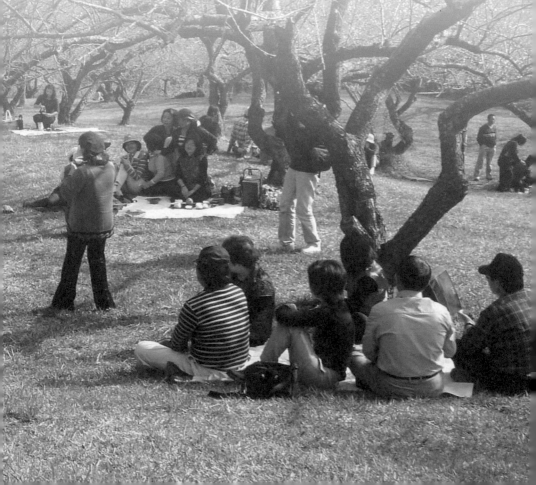

14.
茶的詩歌

(一)陸龜蒙

唐朝大文豪。

1.茶塢 (茶園)

茗地曲隈回　野行多繚繞　向陽就中密　背澗差還少

遙盤雲髻慢　亂簇香篝小　何處好幽期　滿巖春露曉

2.茶人

天賦識靈草　自然鍾野姿　閒年北山下　似與東風期

雨後探芳去　雲間幽路危　唯應報春鳥　得共斯人知

3.茶筍

所孕和氣深　時抽玉苕短　輕煙漸結華　嫩蕊初成管

尋來青靄曙　欲去紅雲暖　秀色自難逢　傾筐不曾滿

4.茶焙

左右擣凝膏　朝昏布煙縷　方圓隨樣拍　次第依層取
山謠縱高下　火候還文武　見說焙前人　時時炙花脯

5.茶鼎

新泉氣味良　古鐵形狀醜　哪堪風雪夜　更值煙霞友
曾過賴石下　又住清溪口　且共薦皋盧　何勞傾斗酒

(二)皮日休

唐朝咸通八年，進士及第，

爲著作郎，遷太常博士。

1.茶塢

| 閒尋堯氏山 | 遂入深深塢 | 種莢已成園 | 裁葭寧記畝 |
| 石窪泉似掬 | 巖罅雲如縷 | 好是夏初時 | 白花滿煙雨 |

2.茶筍

| 袤然三五寸 | 生必依巖洞 | 寒恐結紅鉛 | 暖宜銷紫汞 |
| 圓如玉軸光 | 脆似瓊英凍 | 每為遇之疏 | 南山掛幽夢 |

3.茶舍

| 陽崖枕白屋 | 幾口嬉嬉活 | 棚上汲紅泉 | 焙前蒸紫蕨 |
| 乃翁研茗後 | 中婦拍茶歌 | 相向掩柴扉 | 清香滿山月 |

4.茶焙

| 鑿彼碧巖下 | 恰應深二尺 | 泥易帶雲根 | 燒難礙石脈 |
| 初能燥金餅 | 漸見乾瓊液 | 九里共杉林 | 相望在山側 |

5.煮茶

香泉一合乳　煎作連珠沸　時看蟹目濺　乍見魚鱗起
聲疑松帶雨　餑恐煙生翠　儻把瀝中山　必無千日醉

6.茶籯

篋笥曉攜去　蕎箇山桑塢　開時送紫茗　負處沾清露
歇把傍雲泉　歸將撓煙樹　滿此是生涯　黃金何足數

7.茶甌

邢客與越人　皆能造瓷器　圓似月魂墮　輕如雲魄起
棗花勢旋眼　蘋沫香沾齒　松下時一看　支公亦如此

8.茶鼎

龍舒有良匠　鑄此佳樣成　立作菌蠢勢　煎為潺湲聲
草堂暮雲陰　松窗殘雪明　此時勺復茗　野語知逾清

(三)白居易

唐朝大文豪。

1.睡後茶興憶楊同州

昨晚飲太多	巍峨連宵醉	今朝餐又飽
爛漫移時睡	睡足摩挲眼	眼前無一事
信腳遶池行	偶然得幽致	婆娑綠蔭樹
斑駁青苔地	此處置繩床	傍邊洗茶器
白磁甌甚潔	紅爐炭方熾	沫下麴塵香
花浮魚眼沸	盛來有佳色	嚥罷餘芳氣
不見揚慕巢	誰人知此味	

2.謝李六郎　寄新蜀茶

故情周匝向交親　新茗分張及病身
紅紙一封書後信　綠芽十片火前春
湯添勺水煎魚眼　末下刀圭攪麴塵
不寄他人先寄我　應緣我自別茶人

3.蕭員外寄新蜀茶

蜀茶寄到但驚新　渭水煎來始覺珍
滿甌似乳堪持翫　況是春深酒渴人

4.山泉煎茶有懷

坐酌冷冷水　看煎瑟瑟塵
無由持一碗　寄與愛茶人

(四)唐　柳宗元　巽上人以竹間自採新茶見贈
酬之以詩

芳叢翳湘竹　零露凝清華　復此雪山客
晨朝掇靈芽　蒸煙俯石瀨　咫尺凌丹崖
圓方麗奇色　圭璧無纖瑕　呼兒爨金鼎

餘馥延幽遐　滌慮發真照　還源蕩昏邪

猶同甘露飲　佛事熏毘耶　咄此蓬瀛侶

無乃貴流霞

㈤唐　李群玉　龍山人惠石廩方及團茶

客有衡岳隱　遺予石廩茶　自云凌煙露　採掇春山芽

圭璧相壓疊　積芳莫能加　碾成黃金粉　輕嫩如松花

紅爐爨霜枝　越兒斟井華　灘聲起魚眼　滿鼎漂清霞

凝澄坐曉燈　病眼如蒙紗　一甌拂昏寐　襟鬲開煩挐

顧渚與方山　誰人留品差　持甌默吟味　搖膝空咨嗟

㈥唐　劉禹錫　西山蘭若試茶歌

山僧後簷茶數叢　春來映竹抽新茸

宛然為客振衣起　自傍芳叢摘鷹觜

斯須炒成滿室香　便酌砌下金沙水

驟雨松聲入鼎來　白雲滿碗花徘徊

悠揚噴鼻宿醒散　清峭徹骨煩襟開

陽崖陰嶺各殊氣　未若竹下莓苔地

炎帝雖嘗未解煎　桐君有錄那知味

新芽連拳半未舒　　自摘至煎俄頃餘　　木蘭沾露香微似

瑤草臨波色不如　　僧言靈味宜幽寂　　采采翹英為嘉客

不辭緘封寄郡齋　　磚井銅爐損標格　　何況蒙山顧渚春

白泥赤印走風塵　　可知花蕊清泠味　　須是眠雲跂石人

㈦唐　溫庭筠　西嶺道士茶歌

乳竇濺濺通石脈　　綠塵愁草春江色　　澗花入井水味香

山月當人松影直　　仙翁白扇霜烏翎　　拂壇夜讀黃庭經

疏香皓齒有餘味　　更覺鶴心通杳冥

㈧唐　李咸用　謝僧寄茶

空門少年初志堅　　摘芳為藥除睡眠　　這山茗樹朝陽偏

暖萌如爪努飛鳶　　枝枝膏露凝滴圓　　參差失向兜羅綿

傾筐短甑蒸新鮮　　白紵眼細勻於研　　磚排古砌春苔乾

殷勤寄我清明前　金槽無聲飛碧煙　赤獸呵冰急鐵喧

林風夕和真珠泉　半匙青粉攪潺湲　綠雲輕綰湘娥鬟

嘗來縱使重支枕　蝴蝶寂寂空掩關

(九)宋　蘇東坡

1.月兔茶

環非環　玦非玦　中有迷離白兔兒

一似佳人群上月　月圓還缺　缺還圓

此月一缺圓何年　君不見

鬥茶公子不忍鬥　小團上有雙銜

綬帶雙飛鸞

2.送南屏謙師

道人曉出南屏山　來試點茶三昧手

忽驚午盞兔毛斑　打作春甕鵝兒酒

天台乳花世不見　玉川風腋今安有

先生有意續茶經　會使老謙名不朽

3.魯直以詩餽雙井茶次韻爲謝

江夏無雙種奇茗　汝陰六一誇新書

磨成不敢付僮僕　自看雪湯生璣珠

列仙之儒瘠不腴　足有病渴同相如

明年我欲東南去　畫舫何妨宿太湖

4.怡然以垂雲新茶見餉報以大龍團仍戲作小詩

妙供來香積　珍烹具大官　揀芽分雀舌

賜茗出龍團　曉日雲菴暖　春風浴殿寒

聊將試道眼　莫作兩般看

5.惠山謁錢道人烹小龍團登絕頂望太湖

踏遍江南南岸山　逢山未免更留連

獨攜天上小團月　來試人間第二泉

石路縈迴九龍脊　水光翻動五湖天

孫登無語空歸去　半嶺松聲萬壑傳

(6)宋　蘇東坡　次韻曹輔寄壑源試焙新茶

仙山靈雨濕行雲　洗遍香肌粉未勻

明月來投玉川子　清風吹破武林春

要知冰雪心腸好　不是膏油首面新

戲作小詩君莫笑　從來佳茗似佳人

7.汲江煎茶

活水還須活火烹　自臨釣石汲深清

大瓢貯月歸春甕　小杓分江入夜鐺

雪乳已翻煎處腳　松風忽作瀉時聲

枯腸未易禁三碗　臥聽山城長短更

8.次韻董夷仲茶磨

前人初用茗飲時　煮之無問葉與骨

寖窮厥味白始用　復計其初碾方出

計盡功極至於磨　信哉智者能創物

破槽折杵向牆角　亦其遭遇有伸屈

歲久講求知處所　佳者出自衡山窟

巴蜀石工強鐫鑿　理疏性軟良可咄

余家江陵遠莫致　塵土何人為披拂

9.次韻周穜惠石銚

銅腥鐵澀不宜泉　愛此蒼然深且寬

蟹眼翻波湯已作　龍頭拒火柄猶寒

薑新鹽少茶初熟　水漬雲蒸蘚未乾

自古函牛多折足　要知無腳是輕安

10.遊諸佛舍一日飲釅茶七盞戲書勤師辟

示病維摩元不病　在家靈運已忘家

何須魏帝一丸藥　且盡盧仝七碗茶

11.試院煎茶歌

蟹眼已過魚眼生，颼颼欲作松風鳴，

蒙茸出磨細珠落，眩轉遶甌飛雪輕，

銀餅瀉湯誇第二，未識古人煎水意。

君不見！昔時李生好客手自煎，貴從活火發新泉。

又不見！今時潞公煎茶學西蜀，定州花瓷琢紅玉。

我今貧病常苦饑，分無玉碗捧蛾眉，

且學公家作茗飲，磚爐石銚行相隨，

不用撐腸拄腹文字五千卷，但願一甌常及睡足日高時。

(卅)蔡襄

宋仁宗天聖八年進士及第，曾任翰林學士，三司使掌財政重任。慶曆年間任福建轉運使製「小龍團」茶獻朝廷，並著《茶錄》說明茶事，呈獻仁宗皇帝。

蔡君謨

1.茶壟

造化曾無私　亦有意所嘉

夜雨作春力　朝雲護日車

千萬碧天枝　戢戢抽靈芽

2.採茶

　　春衫逐紅旗　　散入青林下　　陰崖喜先至
　　新苗漸盈把　　競攜筥籠歸　　更帶山雲寫

3.造茶

　　糜玉寸陰間　　搏金新範裹　　規呈月正圓
　　勢動龍初起　　出焙幽花全　　爭誇火候是

4.試茶

　　兔毫紫甌新　　蟹眼清泉煮　　雪凍作成花
　　雲閒未垂縷　　顧爾池中波　　去作人間雨

㈤梅堯臣

宋朝大詩人。

1.得雷太簡自製蒙頂茶

陸羽舊茶經　　一意重蒙頂　　比來唯建谿

團片敵湯餅　　顧渚與陽羨　　又復下越茗

近來江國人　　鷹爪夸雙井　　凡今天下品

非此不覽省　　蜀荈久無味　　聲名謾馳騁

因雷與改造　　帶露摘牙穎　　自煮至揉焙

入碾只俄頃　　湯嫩乳花浮　　香新舌甘永

初分翰林公　　豈數博士冷　　醉來不知惜

悔許已向醒　　重思朋友義　　果決在勇猛

倏然乃以贈　　蠟囊收細梗　　吁嗟茗與鞭

二物誠不幸　　我貧事事無　　得之似贅瘦

2.呂晉叔著作遺新茶

四葉及三游　　共家原坡嶺　　歲摘建谿春

爭先取晴景　　大窠有壯液　　所發必奇穎

一朝團焙成　　價與黃金逞　　呂侯得鄉人

　　　　分贈我已幸　其贈幾何多　六色十五餅

　　　　每餅包青蒻　紅籤纏素縈　屑之雲雪輕

　　　　啜已神魄惺　會待嘉客來　侑談當晝永

3.李仲　求寄建谿洪　井茶七品云愈少愈佳未知嘗何
　　　　如耳因條而答之

　　　　忽有西山使　始遺七品茶　末品無水暈

　　　　六品無沈柤　五品散雲腳　四品浮粟花

　　　　三品若瓊乳　二品罕所加　絕品不可議

　　　　甘香焉等差　一日嘗一甌　六腑無昏邪

　　　　夜枕不得寐　月樹聞啼鴉　憂來唯覺衰

　　　　可驗唯齒牙　動搖有三四　妨咀連左車

　　　　髮亦足驚悚　疏疏點霜華　乃思平生遊

　　　　但恨江路賒　安得一見之　煮泉相與誇

4.穎公遺碧霄峰茗

　　　　到山春已晚　何處有新茶　峰頂應多雨

　　　　天寒始發芽　採時林狄靜　蒸處石泉嘉

　　　　持作衣囊秘　分來五柳家

(士) 黃庭堅

宋朝大文豪。

1.雙井茶送子瞻

人間風月不到處　天上玉堂森寶書

想見東坡舊居士　揮毫百斛瀉明珠

我家江南摘雲腴　落磑霏霏雪不如

為公喚起黃州夢　獨載遍舟向五湖

黃庭堅

2.謝王煙

平生心賞建谿春　一丘風味極可人　香包解盡寶帶胯

黑面碾出明窗塵　家園鷹爪政嘔冷　官焙龍文常食陳

於公歲取壑源足　勿遣沙谿來亂真

3.謝公擇舅分賜茶

赤囊歲上雙龍璧　曾見前朝盛事來

想得天香隨御所　延春閣道轉輕雷

4.以椰子茶瓶寄德孺

炎丘椰木實　入用隨茗碗　譬如楛石砮　但貴從來遠

往時萬里物　今在籬落間　知公一拂拭　想我瘴霧顏

㈢和章泯從事鬥茶讚武夷岩茶的歌

宋　范仲淹

年年春自東南來，建溪先暖水微開，溪邊奇茗冠天下，武夷仙人自古栽。新雷昨夜發何處，家家嬉笑穿雲去，露芽錯落一番榮，綴玉含珠散嘉樹。終朝採掇未盈襜，唯求精粹不敢貪，研膏焙乳有雅製，方中圭兮圓中蟾。北苑將期獻天子，林下雄豪先鬥美，鼎磨雲好首山銅，瓶攜江上中靈水。黃金碾畔綠塵飛，紫玉甌心雪濤起，鬥茶味兮輕醍醐，鬥茶香兮薄蘭藏。其間品第胡能欺，十目視而十手指，勝若登仙不可攀，輸同降將無窮恥。吁嗟天產石上英，論功不愧階前萱，眾人之濁我可清，千人之醉我可醒。屈原試與招魂魄，劉伶卻得聞雷霆。

盧仝敢不歌！陸羽須作經，森然萬象中，焉知無茶經。商山丈人休茹芝，首陽先生休採薇，長安酒價減千萬，成都藥市無光輝。不如仙山一啜好，冷然便欲乘風飛，君莫羨！花間女郎只鬥草，贏得珠璣滿斗歸。

㈣元　倪瓚　龍門茶屋圖

龍門秋月影　茶屋白雲泉　不與世人賞

瑤草自年年　上有天池水　松風舞淪漣

何當躡飛鳧　去採池中蓮

㈤元　洪希文　煮土茶歌

論茶自古稱蟄源　品水無出中靈泉

莆中苦茶出土產　鄉味自汲井水煎

器新火活清味永　且從平地休登仙

王侯第宅鬥絕品　揣分不到山翁前

臨風一啜心自省　此意莫與他人傳

㈥元　孫淑　綠窗詩

小閣烹香茗　疏簾下玉鉤　燈光翻出鼎

釵影倒沈甌　婢捧消春困　親嘗散莫愁

吟詩因坐久　月轉晚妝樓

㈦金　吳激　偶成

蟹湯兔盞鬥旗槍　風雨山中枕簟涼

學道窮年何所得　只工掃地與焚香

(大)金　趙秉文　夏至

玉堂睡起苦思茶　別院銅輪碾露芽

紅日轉階簾影薄　一雙蝴蝶上葵花

(九)明　文徵明　是夜酌泉試宜興吳大本新寄茶

醉思雪乳不能眠　活火沙餅夜自煎

白絹旋開陽羨月　竹符新調惠山泉

地爐殘雪貧陶殼　破屋清風病玉川

莫道年來塵滿腹　小窗寒夢已醒然

(二十)明　徐渭　某伯子惠虎丘茗謝之

虎丘春茗妙烘蒸　七碗何愁不上升

青箬舊封題穀雨

紫砂新罐買宜興

卻從梅月橫三弄

細攪松風炧一燈

合向吳儂彤管説

好將書上玉壺冰

竹茶屋

(三)明 高啓 過山家

流水聲中響緯車　板橋春暗樹無花

風前何處香來近　隔崦人家焙午茶

(三)明 陸容 送茶僧

江南風致説僧家　石上清香竹裡茶

法藏名僧知更好　香煙茶暈滿袈裟

㈢明　施漸　贈歐道士賣茶

　　　靜守黃庭不煉丹　因貧卻得一身閒

　　　自看火候蒸茶熟　野鹿銜筐送下山

㈣明　王穉登　題唐伯虎烹茶圖爲喻正之太守

　　1.太守風流嗜酪奴　行春常帶煮茶圖

　　　圖中傲吏依稀似　紗帽籠頭對竹爐

　　2.靈源洞口採旗槍　五馬來乘穀雨嚐

　　　從此端明茶譜上　又添新品綠雲香

　　3.伏龍十里盡香風　正近吾家別墅東

　　　他日千旄能見訪　休將水厄笑王濛

15.
結語

　　三十年前，為了把家鄉的好茶推銷出去，到處搜集有關茶的知識，找遍圖書館，所獲不多，有些記載都是古代的記錄，當時的茶與現代製法不同，品種不同，當然泡法也不一樣，品茶方法也有差別。文化就是經驗的傳承，筆者非著書專家，好不容易把經驗與實務和盤托出完成本書，希望對飲茶的推廣有所幫助，對發揚中華優良文化盡點心力。

　　如何泡壺好茶，收集了多年資料，但一直忙於生活，寫了好幾年，終於完成了，總算給許多期待的茶友做了交代，泡茶雖然很簡單，敘述起來可不容易。還好有一些親友的鼓勵，所以要特別感謝各位朋友的催促，與黃丕顯先生提供的生活茶會的照片，以及其他提供照片和建議的朋友，更感謝吳教授提供搜集的茶之詩詞，讓本書內容更加充實，提升了飲茶的格調。

　　我本愛「禪」，由於寫這本書，使我深刻體會茶與禪相融之處之多，如泡一壺好茶絕不能急躁，要沉住氣、靜下心來才能泡出頂好的茶，靜心就是修禪的基本功夫，所以泡好茶即入禪修。再說用「心」品茶，就能專一無雜念，專一是悟道的前題，茶是物質的，禪是精神的，兩者雖不一，但經過泡茶、品茶之訓練而突破，達到無念、無

相、無住,即不一亦不異,大道乃成。

　　最後感謝陪我走過三十年製茶、賣茶生活的內人,並祝各位讀者身體健康,快樂如意。

感謝共度30年飲茶生活的忠實支持者

國家圖書館出版品預行編目資料

泡茶品茶認識茶／陳紹寬著.
第一版 －－臺北市：宇河文化 出版；
紅螞蟻圖書發行，2007〔民96〕
面　　公分，－－(茶風系列；24)
ISBN　978-957-659-623-0 (平裝)

1.茶-文化　2.茶-中國
974.8　　　　　　　　　　96011822

茶風系列 24

泡茶品茶認識茶

作　　　者／陳紹寬
發 行 人／賴秀珍
總 編 輯／何南輝
特約編輯／呂靜如
平面設計／林美琪
出　　　版／宇河文化出版有限公司
發　　　行／紅螞蟻圖書有限公司
地　　　址／台北市內湖區舊宗路二段121巷19號（紅螞蟻資訊大樓）
網　　　站／www.e-redant.com
郵撥帳號／1604621-1　紅螞蟻圖書有限公司
電　　　話／(02)2795-3656（代表號）
傳　　　眞／(02)2795-4100
登 記 證／局版北市業字第1446號
法律顧問／許晏賓律師
印 刷 廠／卡樂彩色製版印刷有限公司
出版日期／2007年 8 月　第一版第一刷
　　　　　2021年 1 月　　　　第六刷

定價 300 元　港幣 100 元

ISBN　978-957-659-623-0　　　　　Printed in Taiwan